繪畫探索入門

靜物彩繪

An Introduction to PAINTING STILL LIFE

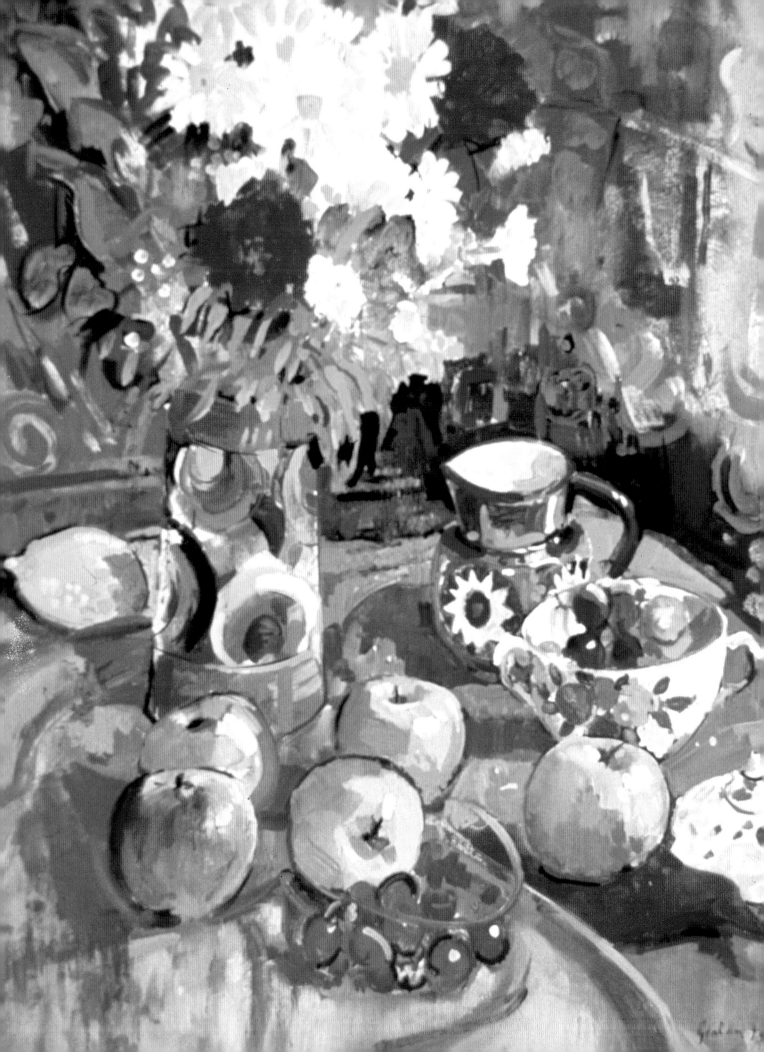

繪畫探索入門

靜物彩繪

主題、構圖、背景、光線、色彩

Peter Graham 著

顧何忠　　校審

吳以平　　　譯

視傳文化事業有限公司

出 版 序

藝術提供空間，一種給心靈喘息的空間，一個讓想像力闖蕩的探索空間。

走進繪畫世界，你可以不帶任何東西，只帶一份閒情逸致，徜徉在午夢的逍遙中；也可以帶一枝筆、一些顏料、幾張紙，以及最重要的快樂心情，偶爾佇足恣情揮灑，享受創作的喜悅。如果你也攜帶這套《繪畫探索入門系列》隨行，那更好！它會適時指引你，教你游目且騁懷，使你下筆如有神。

《繪畫探索入門系列》不以繪畫媒材分類，而是用題材來分冊，包括人像、人體、靜物、動物、風景、花卉等數類主題，除了介紹該類主題的歷史背景外，更詳細說明各種媒材與工具之使用方法；是一套圖文並茂、內容豐富的表現技法叢書，值得購買珍藏、隨時翻閱。

走過花園，有人看到花紅葉綠，有人看到殘根敗葉，也有人什麼都沒看到；希望你是第一種人，更希望你是手執畫筆，正在享受彩繪樂趣的人。與其為生活中的苦發愁，何不享受生活中的樂？好好享受畫畫吧！

視傳文化 總編輯 陳寬祐

國家圖書館出版預行編目資料

繪畫探索入門：靜物彩繪／Peter Graham著；吳以平譯--初版--〔新北市〕中和區：視傳文化,2012〔民101〕
　　面；公分
　　含索引
　　譯自：An Introduction to Painting Still Life

　　ISBN 978-986-7652-54-6(平裝)

1.靜物畫-技法

947.31　　　　　　　　　　　94010949

繪畫探索入門：**靜物彩繪** An Introduction to **Painting Still Life**

著作人：Peter Graham
翻　譯：吳以平
校　審：顧何忠
發行人：顏義勇
編輯顧問：林行健
資深顧問：陳寬祐
中文編輯：林雅倫
出版印行：視傳文化事業有限公司
行銷企劃：新一代圖書有限公司
　　　　　新北市中和區中正路906號3樓
　　　　　電話：(02)2226-3121
　　　　　傳真：(02)2226-3123
郵政劃撥：50078231新一代圖書有限公司

經銷商：北星圖書事業股份有限公司
　　　　新北市永和區中正路458號B1
　　　　電話：(02)29229000
　　　　傳真：(02)29229041
印刷：Star Standard Industries(Ptd.)Ltd.

每冊新台幣：460元

行政院新聞局局版臺業字第6068號
中文版權合法取得・未經同意不得翻印
◎本書如有裝訂錯誤破損缺頁請寄回退換◎

ISBN 978-986-7652-54-6
2012年7月　初版一刷

目　錄

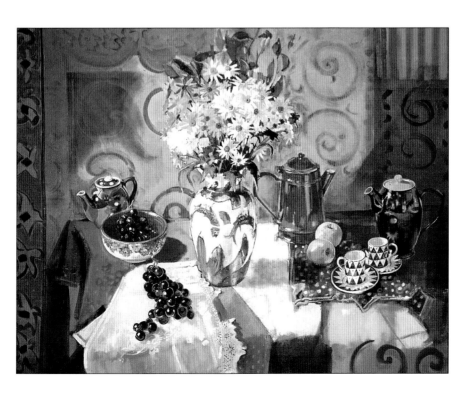

前　言

四百多年來，藝術家潛心於靜物畫(Still life)的世界，從中獲得豐碩和令人驚奇的成果，所以此時，正是現代藝術家在豐富的傳統靜物畫中，汲取新養分的最佳時刻。而大型靜物畫展也在世界各地熱鬧登場，重新喚醒沉睡已久的靜物畫世界。

歷史透視

　　靜物畫於十六世紀末萌發於西班牙，其中維拉茲貴斯（Velazquez，1599-1660）和哥雅（Goya，1746-1828）等畫家，使靜物眞正成爲獨立主題，進而產生廣泛和深遠的影響。從塞尙（Cezanné 1839-1906）和畢卡索（Picasso，1881-1973）的畫作中都可看出這些變化。

　　十七世紀初期，歐洲北部正如火如荼進行宗教改革，人們排斥過去浮誇的宗教繪畫和裝飾，藝術家們因此被迫另謀生計。在荷蘭，他們轉向描繪靜物，爲靜物畫注入豐富和華麗壯觀的裝飾及繪圖藝術，造就了偉大的荷蘭藝術傳統，而此種新藝術型態連新教也無從置喙，也讓我們得以在今日讚嘆荷蘭傳統大師范赫辛（Jan van Huysum，1682-1749）的完美繪圖技巧。

　　尤其在他細緻的花卉靜物中所呈現出的「視錯覺」（trompe l'oeil）效果最爲人稱道，那種視錯覺假像是如此眞實，讓人不禁

上圖：《瓶中花束》，范赫辛，（Still Life: a Vase of Flowers by Jan van Huysum）油畫，精緻細膩。

上圖：《圍桌的農夫》（局部），維拉茲貴斯，（Peasants at Table by Velazquez）油畫，早期靜物畫。

發出畫布戰勝雙眼的驚嘆。

其實在靜物畫的世界中，畫家有足夠的自由可任意揮灑心中所喜愛的任何物件，在這些作品中，可見到世界的純然美景及物品生動地呈現，因此有描繪波斯地氈、異國水果和閃亮酒杯的細膩作品。維梅爾（Vermeer, Jan，1632-75）則是另一位荷蘭傳統大師，他似乎不費吹灰之力即可創造出物體的肌理、造型和氣氛，並為後世畫家奠定良好基礎。

到了十九世紀，文生・梵谷（Vincent van Gogh，1853-90）的誕生，同時，也喚起了我們這一代的想像力。他的作品構圖強烈卻和諧，帶給人們視覺上全新的感受。他一生貧困，飽受社會揶揄奚落，嘲笑其繪畫技巧生硬而不成熟。直到二十世紀後期，他的作品才漸被大眾所接受，並認為他的作品極富創新，在奠定藝術新方向上佔有樞紐的地位。梵谷用畫筆傳達他對繪畫的狂熱，筆觸中盡是對觀畫者訴說他的痛苦和喜悅。

同期間，在法國的畫家塞尚和馬諦斯（Matisse，1869-1954），他們的靜物畫受到人們的讚揚和推崇。例如人稱印象派之父的塞尚，則喜歡運用一系列短促而密集的成群筆觸（brushstrok），此技巧至今仍為許多靜物畫家所採用。而他在畫室的作品，主要是想進一步地了解視覺感官的認知作用，以發展和建立協調一致的繪畫。馬諦斯則將美感轉化於構圖和顏料中，為畫布帶來生命，成就超越前代，正如他所言：「只是複製物體並非藝術，重要的是表達心中被喚起的感情和物體間所形成的關係。」另一位法國印象派畫家愛德華・馬奈（Edouars Manet，1832-83），他以迅捷和生動的筆

下圖：《玫瑰和秋牡丹》，文生・梵谷・（Roses and Anemones by Vincent van Gogh）油畫，色彩鮮明。

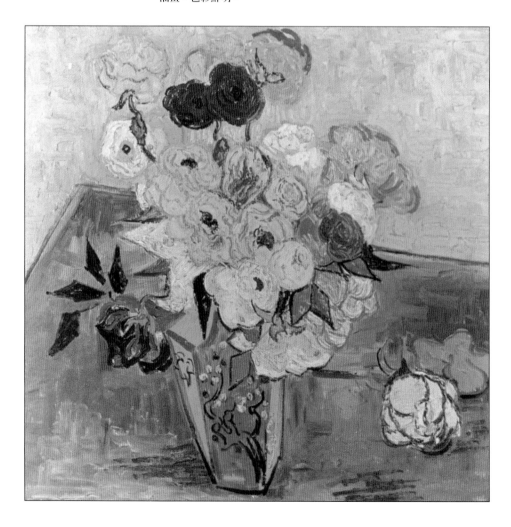

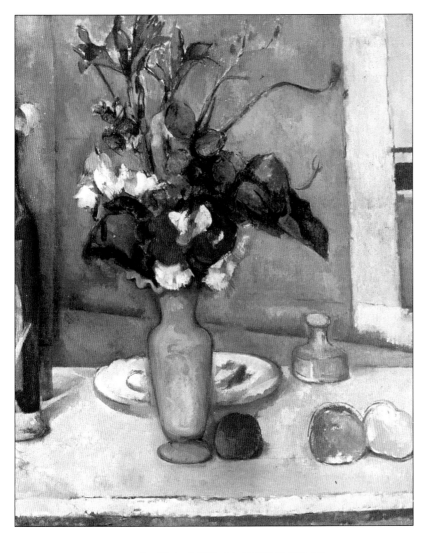

觸，巧妙地將顏料轉變成花朵，換句話說，顏料本身即是花朵。梵谷曾形容馬奈的花卉靜物：「完美厚塗的顏料，活生生地如真實的花朵。」

此外，深受法國印象派（The French Impressionist）影響之英國及蘇格蘭的色彩畫家，尤其是康德爾（F. C. Cadell，1883-1937）和派伯伊（S. J. Peploe，1871-1935）兩位。他們不但善用色彩，筆法同樣大膽而生動，創作出極美的靜物畫作。除了受到塞尚、馬諦斯、馬奈等印象派畫家的影響之外，也受日本藝術和設計的影響，更傳承融合蘇格蘭畫家的風格，例如霍耐爾（E. A Hornell，1864-1933）和詹姆士‧高斯里（James Guthrie，1859-1930）。像派伯伊喜歡使用濃重的黑色來烘托物體，並成功運用純色彩來創造平面；而康德爾的構圖、製圖術和色彩對比，則會讓觀賞者不禁讚嘆畫家的內心世界，是形式而非物體，把早期畫家的敘述性手法和多愁善感的情感轉化成清新和率直的繪畫手法。這些色彩畫家同樣為後世留下珍貴而豐富的遺產。

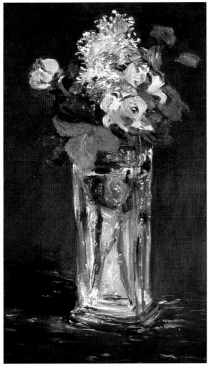

上圖：《藍花瓶》，保羅‧塞尚，（The Blue Vase by Paul Cezanne）油畫，靜物畫大師。

左圖：《瓶中花》，愛德華‧馬奈，（Fleurs dans un Vase by Edouard Manet）油畫，筆觸極具說服力。

十九世紀還有一位值得一提的蘇格蘭畫家兼建築師查爾雷尼‧麥金塔（Charles Rennie Mackintosh，1868-1928）。他純淨的水彩靜物畫作，爲今日豐富的英國傳統水彩靜物奠基。他並未一昧遵行傳統，卻偏愛寫實和科學的印象派。麥金塔鍾愛圖案和對稱，他經常著墨於背景，藉以呼應物體和花卉的外形。

　　至二十世紀，畢卡索和布拉克（Braque，1882-1963）爲靜物畫引入新的遠近法則和深度。畢卡索重新詮釋體積，但仍然保有畫面的完整性。例如他讓桌子向前傾斜，在挑戰透視法的同時，卻也更能描繪物體的全貌。畢卡索將靜物畫往前推進一大步，達到前輩畫家未能達成的目標。

上圖：《裝飾鬱金香》，彼得‧格雷姆（Art Deco Tulips by Peter Graham），油畫，沿襲傳統蘇格蘭色彩畫家畫風。

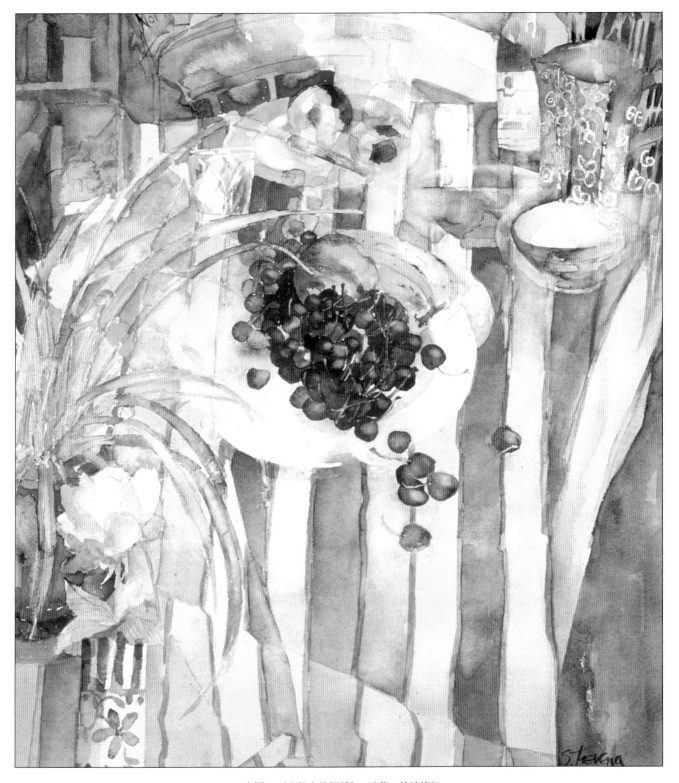

上圖：《白盤上的櫻桃》，雪莉·特拉維納
（Cherries on a White Plate by Shirley
Trevena），水彩，挑戰透視法。

成 爲 靜 物 畫 家

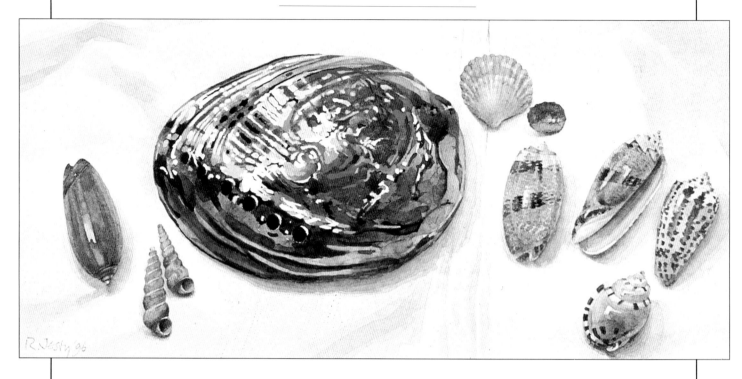

上圖：《鮑魚和其他貝殼》，雷諾·傑斯
（An Ormer and other Seashells by Ronald
Jesty），水彩，靈感來自天然形體和肌理。

　　靜物畫是藝術家和觀賞者的最佳溝通橋樑，它能有效表達情緒和感情，讓藝術家將其所見傳達給觀眾。設想你正看著馬諦斯的第一幅靜物畫，是否心中有種熱情湧升的感覺。

　　靜物是最吸引人的繪畫題材之一，畫家也能完全掌控畫中之物。許多畫家喜歡避入畫室，全力作畫。當然，這種束縛於畫室的方式，除了讓人上癮外，也可能令人沮喪，任何被選來入畫的事物其實都有潛在問題，靜物也不例外。若繪畫時欠缺謹慎構圖和注意，一幅具潛力的傑作可能會瞬間變成一場大災難。所以許多畫家在開始繪圖前會先使用單色，甚至以裁剪紙張作拼貼，由此發展調子及構圖，之後，再用色彩上色。

　　對靜物畫來說，製圖也是重要的一環。這方面的技巧訓練，有益於在創作過程中釋放靈感，就像彈奏鋼琴般地熟能生巧。此外，研究構圖也極有助益，例如採用重複的外形及有關聯性的物品構圖，可將觀眾的視線導向畫布，並在視覺焦點間移動。本書旨在說明這些主題，並激發和滿足讀者心中的繪畫衝動。就像所有參考書籍一樣，讀者可選讀任何部分，筆者在此處只能點出主題。接下來，本書將介紹一系列二十一世紀的當代作品，藉以激勵讀者執起畫筆，畫下眼前的大千世界。

1

選擇媒材和用具

將顏料以適當方法塗上紙張、畫板或畫布上,畫面就
可轉變成繪畫作品。然而生動塗染的肌理、印象派的
點畫和富含韻律節奏的筆法,卻能為繪畫帶來生命。
因此要讓繪畫和素描成為流暢的表達方法,是需要時
間的,最好能多方嘗試不同的用具和媒材。但在尚未
確定何種繪畫和素描媒材最合適之前,貿然購置用
具,可能會讓人感到相當困惑。因此建議讀者在購買
前,最好先三思,以免發生所費不貲的窘境。

水彩

英國傳統水彩爲當今的顏料提供豐富的基礎。不過如此多樣的色調、色相和調子或許會使初學者感到眼花撩亂。但即便是新手，只要處理得當，專業級水彩顏料也能產生極佳的效果。纖細的明亮淡彩和強烈的色調性質，讓此種媒材充滿生命力，非常適合靜物和花卉作品。不幸的是，此種顏料的透明性不容犯錯，但只要勤加練習，就會有意想不到的效果。

現成的高品質水彩顏料組合通常包含不常使用的顏色，因此可購買空的顏料盒，然後個別挑選顏色，如此就容易挑選到適合自己所需的顏色（見16-17頁）。

不透明顏料

不透明顏料（Gouache）是一種管裝的不透明水彩顏料（見P16-17）。因含有硫酸鋇或白堊等添加劑而呈不透明狀態，其中也混有膠料（Gum agent）和潤濕劑，以使色料擁有良好的流動性。

不透明顏料也可稱「不透明水彩」，若和水彩共用可產生極佳的淡彩和不透明顏色的組合，十分適合花卉靜物。此種媒材也被稱爲設計師顏料（Designer's gouache），用於平面上，會呈現無光澤效果，但不會產生額外的刷痕，此項特色深受平面造形設計者喜愛。此外，相對於水彩而言，因不透明顏料可適度修改錯誤，所以特別適合學生使用。

壓克力

壓克力顏料（見P18-19）是水性、不會泛黃的永固顏料，乾燥後會形成防水表層。事實上，壓

上圖：《五月花束》，約翰‧雅德利（May Blossoms by John Yardley），水彩靜物。

克力顏料是塑膠製品，由石化原料製成，此種顏料容易使用，在顏色和色相上的選擇性也較多。它擁有使用容易及快乾的特性，因此十分適合薄塗法和透明畫法等層疊技法，但另一方面，其快乾性也突顯調色板和畫筆需小心清洗，否則很容易報廢。此外，在使用此媒材的同時，可並用有光澤媒劑、無光澤媒劑和凝膠調和劑等這些極佳的調色劑；也可

用流動性改良劑、緩乾劑及增厚劑來調整其性質和稠度。以上方法都值得一試。

油畫

油畫顏料本身就具有光澤性（見P20-21），所以能形成光亮的表層、厚塗層和高對比的特性，使其自成一格。油畫顏料的顏色及廠牌眾多，個人調色板可能無法盡皆容納。廠牌不同，其稠度和顏色也不同，所以不要設限，多試幾種。廠商通常會像水彩般，提供專業級和學生級的油畫顏料，「學生級」顏料的價格較低廉，但色料稠度也可能較低，甚至可用其他替代品取代，因此無法達到「專業級」顏料的光亮度。但這並不表示這些顏料不值得使用，其實，在未能完全熟悉此媒材前，它們是初學者最佳的選擇。

精煉的亞麻仁油和松節油（見背頁）是油畫顏料唯一能使用的基本乾性油和稀釋劑。三分之一的亞麻仁油和三分之二的松節油是標準的混合比例，不過仍有許多調色劑值得一試。在合成調色劑中，例如麗可調色劑能加速乾

下圖：油畫使用的乾性油和稀釋劑。

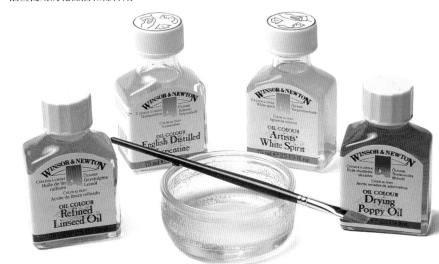

<div align="center">上圖：粉彩已具備所有色譜的顏色。</div>

燥時間和改善油畫顏料的流動性，它能增加透明度，適用於透明畫法；乳白調色劑則會使顏料呈現無光澤的表面，並延緩乾燥時間；而增厚劑會為筆觸帶來較多重量，使畫痕明顯和誇大，因此可充當添加劑來增加顏色強度，達到以最少量的昂貴顏料完成厚塗效果；至於，專業用的補筆凡尼斯（retouching varnish）可使顏色沉悶呆滯的平面區域變得有生氣。讀者應多加嘗試，以找出最適用的補筆凡尼斯和調色劑。

素描媒材

不論是使用沾水筆和墨水、彩色鉛筆、油畫、軟質粉彩或其他任何可運用的媒材，完成一幅靜物畫，是會令人感覺興奮和滿足。當然，素描也可當成繪畫的入門功夫（請參閱第二章）；但各式媒材也都有其獨特且卓越的效果和價值。

最常使用的素描媒材是鉛筆、炭精筆（conté）和炭筆（charcoal）。炭筆是一種十分具有表達力的媒材，能畫出流暢明確的線條和調子，也容易擦拭和修改；而用鉛筆可輕易描繪細部；至於炭精筆，握柄像蠟筆，能畫出密質炭筆的效果，卻不會搞得一團髒。

軟質粉彩極適合靜物畫，具有顏色鮮豔亮麗的優點，畫者也無須隨身攜帶繁複的繪畫用具。至於粉彩，畫痕柔美、色彩豐富且多樣，是纖細及敏銳的媒材。

水彩和不透明顏料的器具：

1 專家用管裝水彩顏料

2 管裝水彩顏料組合

3 設計師用管裝不透明顏料

4 水彩盒（包括塊狀顏料、調色板、
　水瓶、畫筆和海綿）

5 各式貂毛筆

6 淡彩筆

7 陶瓷調色板

8 水彩素描簿

9 水彩板紙

10 蠟

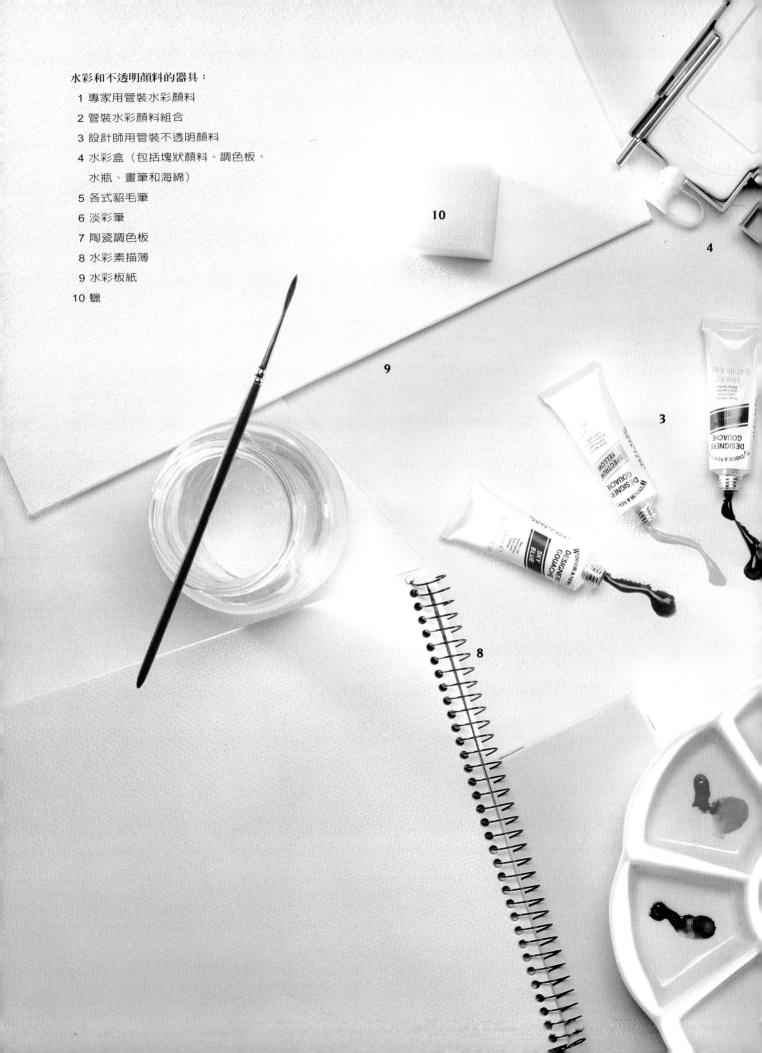

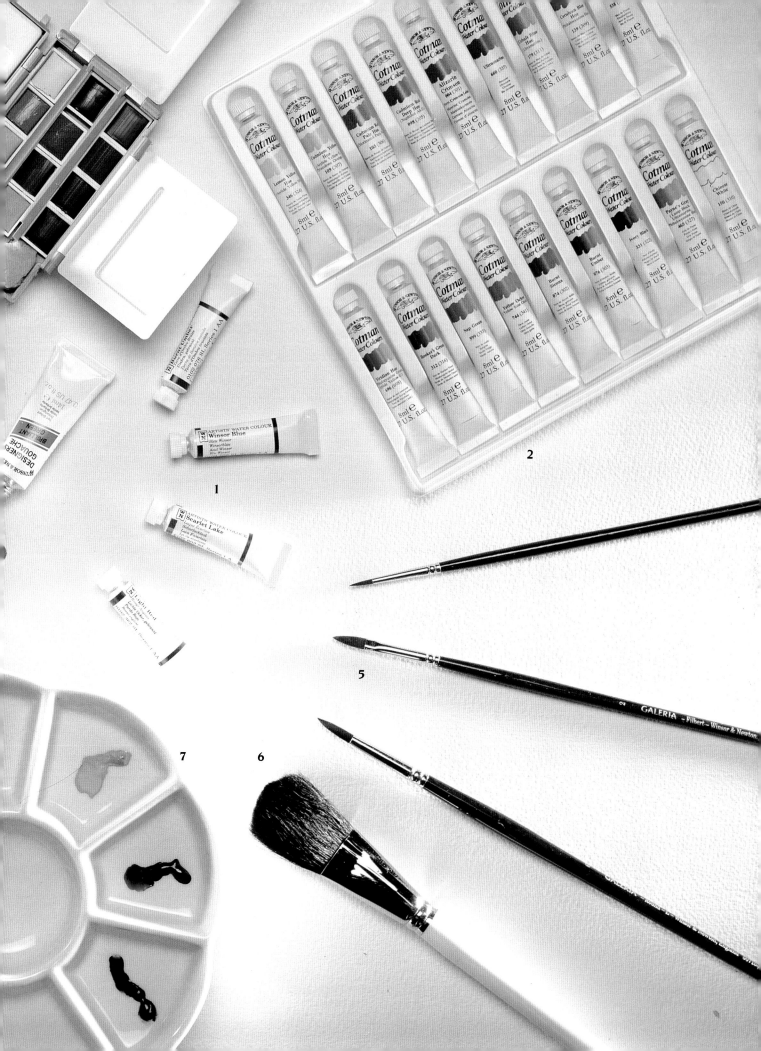

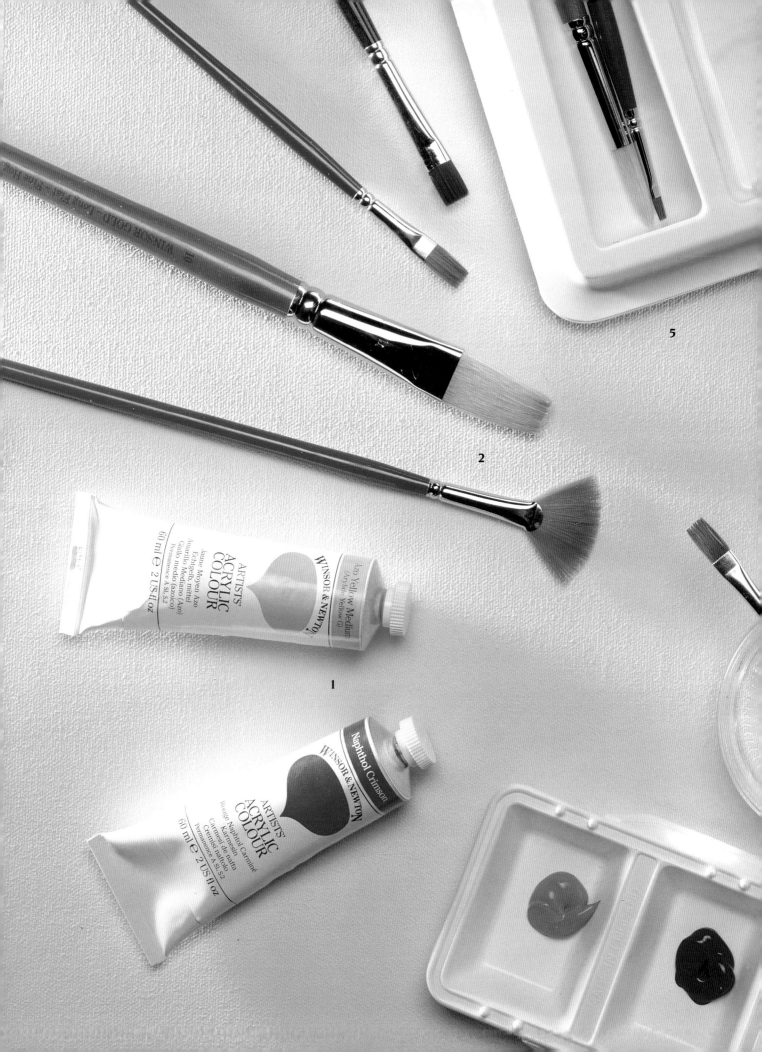

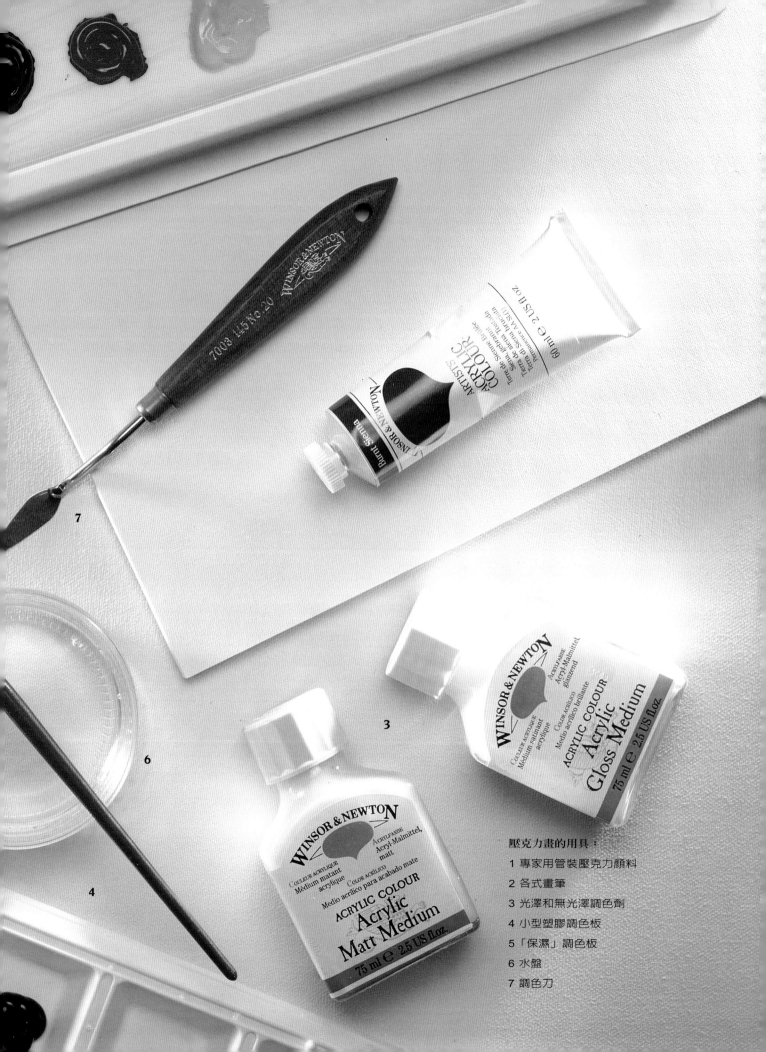

壓克力畫的用具：

1 專家用管裝壓克力顏料

2 各式畫筆

3 光澤和無光澤調色劑

4 小型塑膠調色板

5 「保濕」調色板

6 水盤

7 調色刀

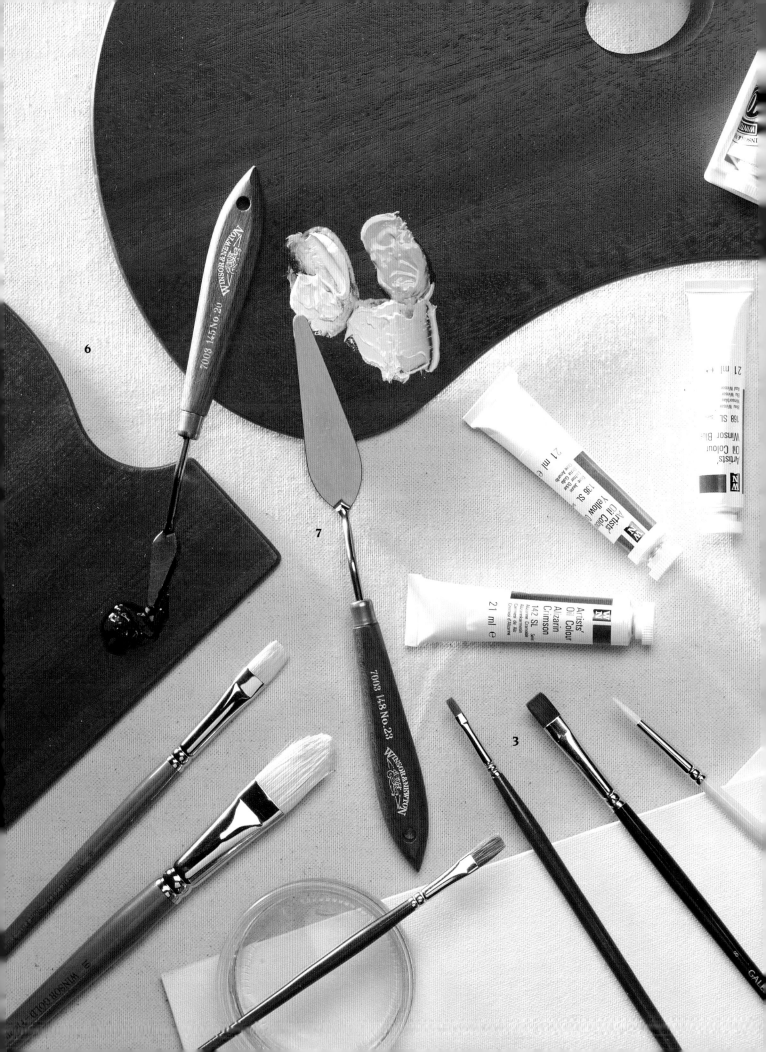

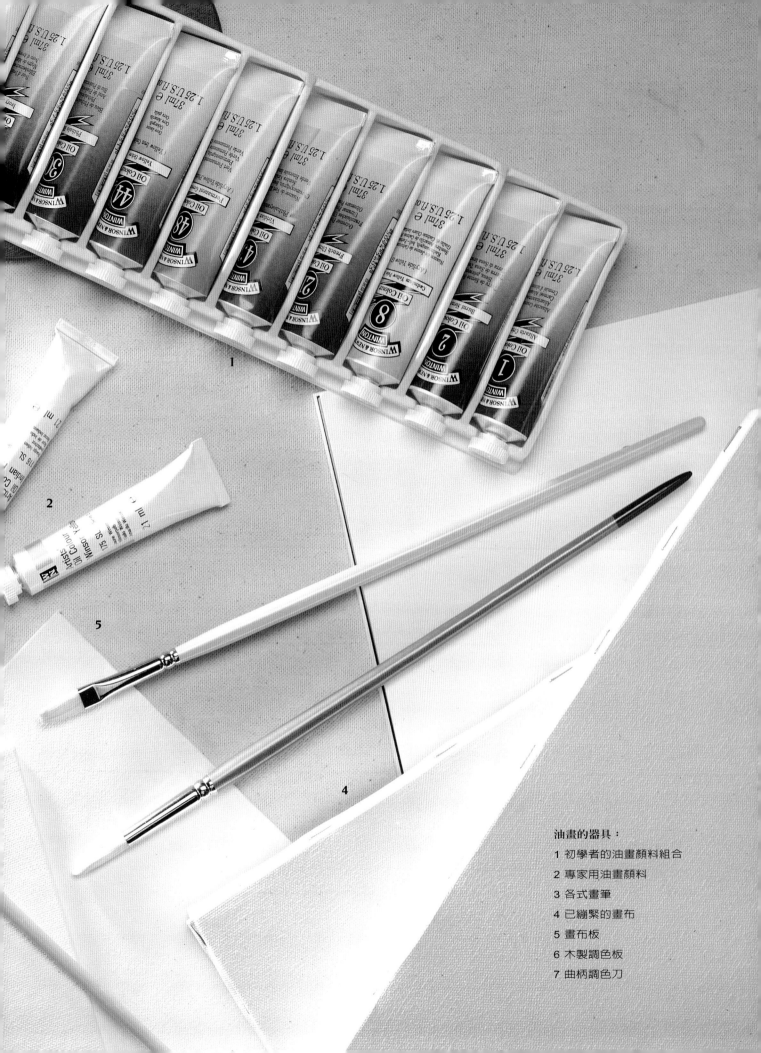

油畫的器具：

1 初學者的油畫顏料組合

2 專家用油畫顏料

3 各式畫筆

4 已繃緊的畫布

5 畫布板

6 木製調色板

7 曲柄調色刀

建議讀者可嘗試各式黃色和赭色，以及各種不尋常的綠和藍色，來體驗粉彩的各種風貌；或以淺粉紅和黃色來取代白色；或用焦赭或靛青來取代黑色，如此將可使作品新穎而多彩。

另外，用定著液來保護粉彩的纖細表面是非常重要的，像噴霧髮膠就是一種簡單方便的定著液，不過有許多粉彩畫家寧可不使用它，而選在畫作完成後立刻加以裱框。

器具

調色板和其他用具

調色板：的目的是展示顏料和調色。對畫室畫家而言，調色板可能只是一個簡單的佛米卡(formica)塑膠板或厚玻璃，大小約兩英呎見方，置於書桌而緊鄰畫架，這樣就有足夠空間來調色和處理顏料。

用完即丟的可撕式調色板是一種調少量色料既快速又有效率的方法，嘗試調色時也不會佔用主調色板上的珍貴空間。還有可洗式塑膠和琺瑯調色板，因具有各種形狀和尺寸，也非常適合在畫室中作畫的水彩或壓克力畫家。然而，必須一提的是，使用壓克力顏料時，要很仔細地在顏料開始乾涸前就先清洗調色板。

油盅：是一種方便的金屬小容器，用來盛裝油畫家使用的松節油、亞麻仁油等混合溶劑。建議可使用四個油盅，其中兩個供淺色畫筆，另外兩個供深色筆使用，如此將可使顏色受污染的機會降至最低。此外，清洗畫筆可使用石油酒精，並勤於更換。

支撐杖：畫家在處理棘手部分、特定細節或精細描繪時，經常借助支撐杖來保持手的穩定。典型的支撐杖是在靠近畫布的一端，包裹軟墊以保護畫面，另一端則支撐手臂。

畫紙、畫板與畫布

在市面上可供選擇的高品質專業水彩紙有很多，從英格爾染色紙（Ingres）到中國的手工紙等，不勝枚舉，有些頂級畫紙在紙面上還覆有一層膠膜，用來防止沾污並增加淡彩的亮度。好的水彩紙不會隨時間而泛黃，且須耐酸。畫紙的厚度是以磅數或公克來衡量，數字愈高，畫紙愈厚，因此較耐久，價格也較高。專業級水彩紙或磅數較高的畫紙，使用時並不需要拉平。

水彩紙（見23頁）需具有高吸收性，且耐濕，經得起層疊、刮修等技法。高品質的畫紙經過細心處理後，不會隨時間而泛黃，並可防止水彩顏料的浸透。

最頂級的畫紙在傳統上是以棉纖維製成，具有良好的張力和耐久性，「100％纖維」（100％ rag）代表純棉纖維畫紙。

畫紙主要可分為三大類。一、熱壓紙—質地觸感緊密而光滑。二、冷壓紙—稍具肌理，用途廣。三、粗面紙（Rough）—具有明顯的紙痕，若充分利用可產生極佳的效果。畫紙在繃平上膠後，即可供畫油畫時使用。

當要選購畫布或畫板時，現成品是絕佳的選擇，但也能分別購買畫布與內框。畫布的種類繁多，質地從粗糙布紋到細膩質感皆有，但選擇適合的畫布與否，將影響作品的成敗。如棉布的織紋輕易表現細緻的線條，與豐富

層次的淡彩，而細亞麻畫布則適合極精細的描寫。

畫筆與其他塗佈畫具

筆觸能表現出作品的心境，如文生、梵谷或愛德華·孟克（1863-1944）那種充滿鮮明活力的渦狀筆觸，赤裸裸地表達出豐沛的情感，儘量讓筆法生動有力，觀畫者也將體會到此種美妙的意境。

可能需要不同尺寸與類型的鬃毛畫筆以及適合描寫線條、細節的貂毛筆。此外，合成纖維畫筆的尺寸與類型繁多。加上耐用性、低價格，更是吸引藝術家選

購並嘗試的主因。特別對於初學者而言，它包含著尼龍與聚酯纖維，其實用性的優點，使它成為純貂毛筆的另一絕佳選擇。

還有必須謹記於心的是，筆法應帶有自信，因為這可是作畫成功的關鍵，遲疑的手會導致過度謹慎和保留，阻滯創作的過程。可用乾畫筆練習筆觸，幫助雙手揮灑思緒，並學習在掌握畫筆的同時，能自然產生韻律感。所以在自己能力範圍內應盡量投

資畫筆，畢竟畫筆是此行業的重要工具。請記住，畫筆的品質愈好，相對掌控顏料的能力也愈佳。

鬃毫筆

豬鬃筆：很適合在調色板上混色，原因是鬃毛有足夠的彈性來承載顏料直至筆腹。調色時須逐步混合，讓鬃毛平均沾上顏料，過多顏料反而糟糕。

榛樹畫筆：和扁筆(Flats)是最

常使用的豬鬃筆。榛樹畫筆的形狀扁平且呈橢圓，筆尖成鈍尖形，可畫出各式肌理、漩渦形、逐漸變細的線條及色彩均勻的筆觸，適合在初期階段做刷大範圍色塊時使用。

扁筆具有鑿形的筆尖，不論是長毛或短毛，均能畫出明確的鑽石形或方形，能讓畫痕有清晰和明確的邊緣線。扁筆可畫出的帶有斑點的效果，深受印象派畫家所喜愛，在他們的畫作中清楚

下圖：各種水彩用紙

可見靈巧和熟練的筆觸，呈現出一種亂中有序的畫面。

圓筆：適合用於畫輪廓線和構圖，垂直握筆時也可畫出良好的點描效果。大圓筆可傳達極佳的重筆觸，同時仍能保留乾淨俐落的邊緣線和顏料流動的一致性。

方筆：是短毛的扁平畫筆，有方鑿形筆尖，可將顏料「擦」進畫布，且十分耐用，並經得起密集使用。

作畫前最好備齊圓筆、榛樹畫筆及長毛、短毛扁筆。此外，也可用扇形筆混色，它有鬃毛及軟毛兩種可供選擇。

貂毛筆：它是軟毛筆，雖然也很適合油畫使用，但特別適合水彩。品質頂尖的貂毛筆，稱爲韃靼紅貂毛筆，爲筆中之貴，是取自西伯利亞貂的尾毛所製成。

貂毛筆的筆尖逐漸變細成錐形，能讓畫家準確掌控筆尖。它可畫細線條，也能做細部描繪和上色。貂毛的靈敏性和易沾染顏料的特性，是畫家鍾愛它的主要原因，但須小心勿反折貂毛，不然將損及使用壽命，品質優良的貂毛筆是不會輕易掉毛，要謹慎使用，以減少筆毛變形的機會。

若干製造商會以合理的價格提供品質優良的貂毛筆，您可嘗試多找幾家。在一般情況下，畫筆的選擇通常反應出個人偏好和作畫習慣。可從較便宜的畫筆下手，找出適合自己的畫筆。筆者本身使用數種尺寸的韃靼紅貂毛筆和尖頭貂毛筆，它是一種長而細的貂毛筆，一般用來描繪帆船上的帆纜，提供參考。

拖把筆和海綿：提到上色，其實方法很多，但水彩畫家最常採用的是牛耳細毛、松鼠毛或小羊毛拖把筆(Mops)來刷淡彩。此外，也可用天然海綿來推散水性顏料，創造特殊效果。

調色刀和畫刀：調色刀不僅可用來混合較多量的顏料以避免損壞畫筆外，各式的調色刀和畫刀(Painting knives)更是畫家的多功能用具。在塗抹壓克力和油畫顏料時，如同抹奶油般，既可刮修顏料、創造肌理，也可修正錯誤。

專業用畫刀有各種形狀和尺寸。標準畫刀有木製曲柄把手和富有彈性的鏟形刀尖，有助於讓畫家貼近畫布表面作畫，而無須尋找支撐。刀尖可刮除，也可帶入顏料。刮痕法和交叉影線法是創造肌理時常運用的二種刀法，此細節將於第八章詳述。

2

素描、形態與透視

欲運用藝術表達自我時，首要之務即為觀察力的訓練。
細究對繪畫一絲不苟的偉大荷蘭繪畫傳統和西班牙風格
特有的精敏觀察，可使藝術家獲益良多。在繪畫之前，
必須先了解三度空間的立體形態，並小心謹慎地從外型
和線條的角度來構圖。只要願意多投入時間練習，就能
有更多收穫。

素描的原則

塞尚終其一生掛慮如何以繪畫方式描繪輪廓和外形。他會以畫筆或鉛筆，運用許多線條表達物體的外形；他所探索的是天然物體的潛在形態，而非只是外形。他稱自己的工作是「依自然來架構」。法國畫家皮耶‧波納爾（Pierre Bonnard，1867-1947）會擦亮一根火柴，以捕捉那轉瞬而逝的影像和光影；也會運用隨手可得的任何小紙片，讓發自內心的創作衝動引導繪畫感。

觀察

素描基本上是對事物的想法。當反複畫同一個玻璃花瓶時，或許眼中會見到新的外形或調子！先對構圖或物體畫一些「習作」，並將素描視爲學習工具會是一個好的開始。因爲整個過程可訓練眼和手的協調性，而使觀察力更加敏銳。

許多人過於修改錯誤，以致畫板變戰場。相反的，應從錯誤中學習。若只是抹掉不滿意的部分，只會重複錯誤而不會有任何進展。應該保留在這些習作中所犯的錯誤，待日後比對、參考，這樣才有實質效益。

認清自己的極限、試著對特定主題發展獨特想法、經常訓練觀察力和素描技巧，才能有顯著的進步。而且要養成固定的習慣，每週都花一些時間練習。

形態

在進行一幅複雜的靜物畫之前，先針對個別物體畫素描會有很大的幫助。可對物體的外形、光線反射與形態等，有更深入的了解。架設構圖時，必須先了解形態和特性，才容易釋放靈感。

在創作初期保持構圖簡化而有節制，讓簡單的外形和形態引導畫者，導向思維。賽尚的理論是將靜物視爲球形、立方形、或圓柱形。在心中以這些外形來看待物體：水果是球形，而花瓶是圓柱形等，諸如此類。

下圖：《萊姆和酪梨》‧奧立佛‧索斯奇（Lime and Avocados by Oliver Soskice），運用炭筆捕捉調子和線條。

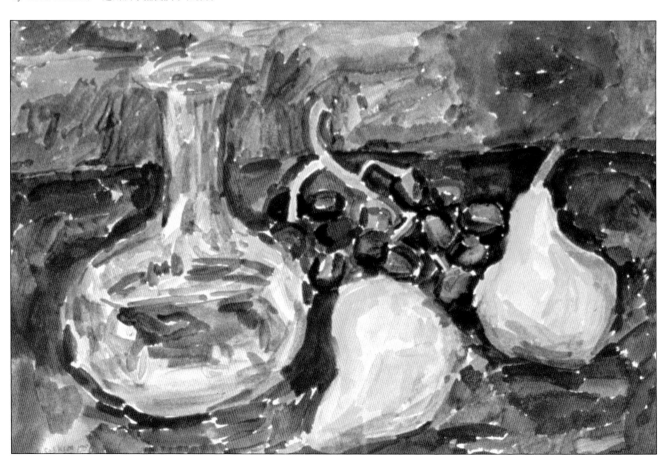

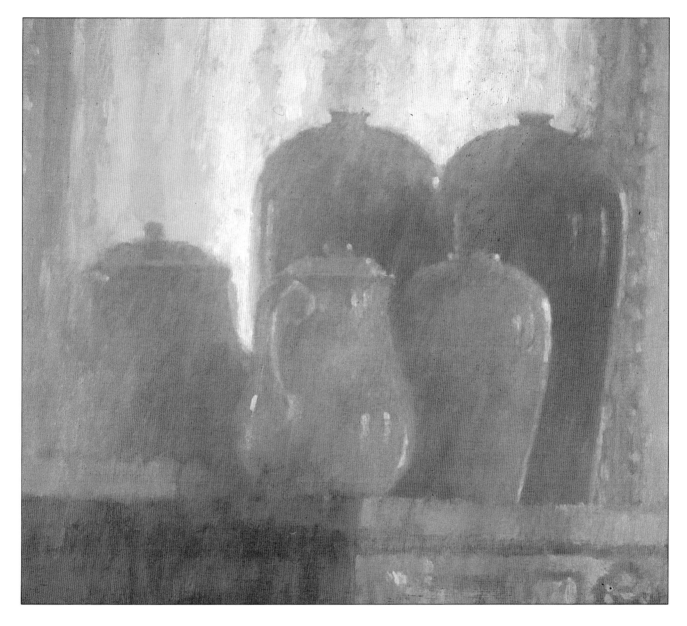

調子

　　調子描述特定區域的相對明暗。只使用一種顏色的單色畫能更清晰明確地觀察和呈現對比。這會使形態感強烈，而加重物體的影響力。賀內·馬格利特（Rene Magritte，1898-1967）和畢卡索均曾嘗試調子靜物畫。畢卡索將物體和形態視為單色，而色彩是另一獨立過程。他的方法在某種程度上像雕刻。他會運用灰或藍色，甚至將構圖染成像老照片的效果。

物體間的關係

　　靜物畫中有物體，就會產生物體周遭的空間。可將這些空間視為負像（Negative Shape）。而用觀察物體的方式看待負像，可在物體間建立良好的空間性。這對構畫靜物是非常重要的。

　　空間深度的視覺映像會隨物體的重疊和在框格的前或後而更顯著。在一幅有一列物品的畫面中，觀賞者只能見到非常有限的深度。此現象可以是優點，從而創造沉穩的水平格局。然而，若

上圖：《鏡前瓶罐》，尼可拉斯·維拉諾（Bottles against a Mirror by Nicholas Verrall），畫家運用調子強調主題的雕刻面。

物體重疊，將會有更好的方法來處理物體間的空間關係。

在真實生活中，物體會被其他物品部分遮蓋住而顯模糊，是人們在心中自行補足其餘的外形。在靜物畫中，此種「心靈所視」是建立成功構圖或創作畫布深度的關鍵之一。在構圖時，若能善用大小、位置和重疊，提供觀畫者了解畫面的所有必要提示，就能在心靈之眼中建構複雜的空間關係。

透視

透視法是畫家將三度立體物體表現在二度平面上的繪畫方法。傳統上，透視法運用於風景畫中。但對靜物畫家而言，即使是畫單一物體的外形，透視法也極其重要。因透視法能確保觀畫者一眼就認出構圖中的物體。

在線性透視中，物體所在位置越遠，呈現在構圖中就越小。可用最終延伸聚向消失點的平行線條來表示。透視法會促使觀賞者在某一角度上觀畫，因此畫者在構圖時必須在明確的位置上觀察物體，才能保有相同的消失點。請牢記，平行的水平線條，就如同地平線一樣，其消失點位於視線水平上。

透視法被普遍接受並巧妙運用於靜物畫中，若熟練透視手法，能獲得極佳的效果，可藉此向觀賞者描述物體間的獨特關係，並引導視覺焦點。

畫預備底稿

底稿（左圖）只是粗略地畫出構圖和抓出調子的差異。可以

理查・塞爾（Richard Sell）示範透視法

上圖：靜物畫的物體常會有圓形和橢圓形。先畫一個四方形，然後分四等份趨近方形來畫圓，就能畫出較準確的圓形。

右圖：在此構圖中，可以很清楚的看到理查・塞爾如何處理一組複雜的橢圓形，使其真實呈現玻璃杯的體積。請注意透視法使位於畫面較高處的蘋果和玻璃杯創造出深度的錯覺。從前景蘋果部分遮住玻璃杯底部的畫法，也可看出一重疊手法也能製造深度。

左圖：茶壺的橢圓形可藉由先畫其平行線條交會於平面上消失點的立方形而達成。注意在茶壺的中心，有一條想像的垂直線從底部圓形中心往上延伸。

使用鉛筆、炭精筆或炭筆等等。

　為構圖畫底稿時，畫家往往過度注重細節。但當實際著手繪畫時，所有的辛苦底稿將會被遮掩而消失，因此最好盡量簡化底稿。有些畫家喜歡為構圖畫小比例的縮圖，然後再謹慎地放大到畫布上。

　畫底稿也可使用畫筆。自信流暢的畫筆線條可充當淡彩顏料的底層，甚至可以顯現在完成作品中。但這並不表示可以輕忽觀察和透視法。

　黃金定律是耐心。若能在初期階段越準確觀察物體間的關係，進行過程就能更順利，而畫作成功的機率也越大。

黃 水 仙
爲油畫作的底稿

傑 瑞 米 · 高 爾 頓

依據底稿作畫能更有自信，減低犯錯的風險。這幅由傑瑞米·高爾頓所畫的底稿，示範如何將依實物做的構圖轉換到二度空間的畫布上。

調色板

法國紺青、溫莎藍、樹綠、
岱赭、生赭、焦赭、鎘黃、
檸檬黃、溫莎藍紫、鈦白。

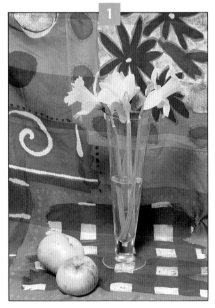

1 美麗的春季黃水仙是這幅油畫靜物的靈感來源。

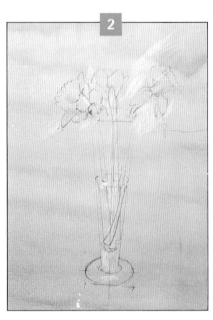

2 畫家使用鉛筆，在塗有岱赭的底板中心位置，畫上玻璃花瓶和花冠。

3 傑瑞米從自行挑選的觀察位置上，使用直尺準確地測量每個物體，然後將測量所得轉換至二度空間的畫板上。

4 此底稿成爲後續繪畫的基礎。雖應避免在此階段著墨太深，但仍需準確。

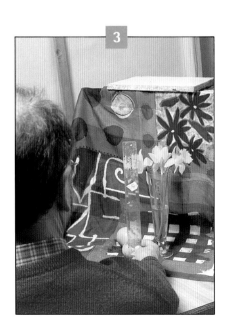

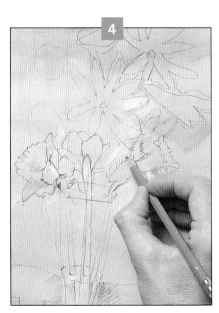

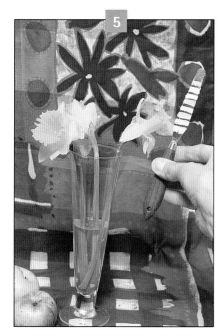

5 傑瑞米·高爾頓使用色彩比對法，先在調色刀上塗一系列的顏色，然後挑出所需的特定色相。如此，畫家可分辨出每一花瓣的細微差異。

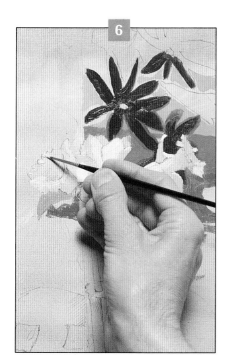

6 畫家在此處非常仔細地依據底稿繪出構圖中的每一部份，並使用細貂毛畫筆精準地畫出花瓣。

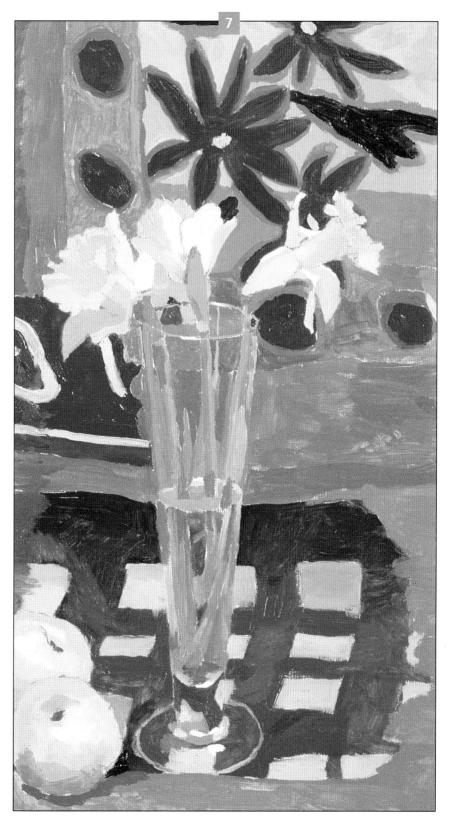

7 結合精細底稿和謹慎比對的顏色，為蘋果和黃水仙的簡單構圖帶來生命。

3

選擇主題

多花點時間思考所選的主題和靈感來源是必要的。創作者也許會對摩爾式建築、東歐民俗藝術、表面紋理和圖案感興趣，一心想著傳統外形或鍋碗瓢盆等物件。此時可試著喚起對季節的記憶，像春天和盛開的蘋果花、豐碩的秋收和溫暖的顏色及冬天的沉重剪影。

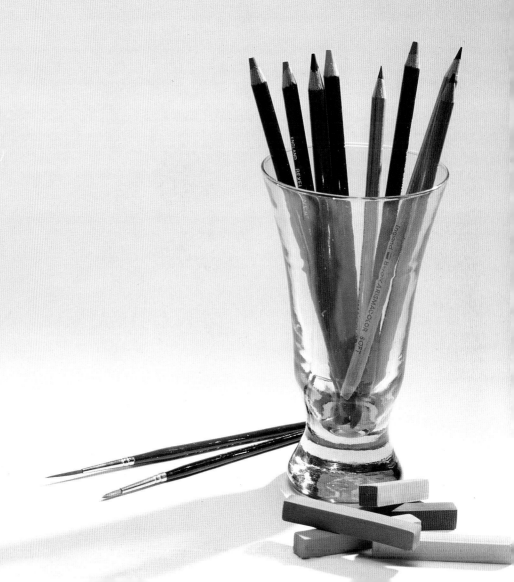

靈感

　　靜物題材的靈感源自各處，但可從描繪周遭熟悉物件開始。簡單就是美－水果和花朵，碗盤和茶壺，靠在有圖案的背景之中，室內物品或窗戶等。只需回顧以往爲數龐大的靜物畫就可了解，此處所探討的不僅是安排物體的位置而已。畫面可以捕捉內心深處澎湃的情感，或時間的精髓，以最新穎、簡單的方式和觀賞者溝通。

　　早期靜物畫曾設下一些原則，包括有物品的桌面、朦朧或通常是陰暗的背景、極有限的視野深度、和許多清晰明確的肌理。此種構圖會將視線往上帶，以斜角橫過畫布。

左圖：《藍色瓷器》，雪莉·特拉維納（Blue China by Shirley Trevena），水彩，靈感來自色彩和傳統的造型。

上圖：《餐具櫃，晨光》，尼可拉斯·維拉諾（The Dresser, Morning Light by Nicholas Verrall），油畫，召喚夏日陽光。

右圖：《1971，先驅報》，詹姆士·麥唐諾（1971, Herald by James McDonald），油畫，不尋常的主題選擇。

左圖：《熱帶室內》，珍妮‧惠特利（Tropical Interior by Jenny Wheatley），捲曲的螺旋筆觸連結畫面的所有組成部分。

右圖：《下午茶》，彼得‧格雷姆（Afternoon Tea by Peter Graham），油畫‧漩渦形狀形成視覺主題貫穿全局。

下圖：《有水壺和線球的靜物》，亞瑟‧伊斯頓（Still Life with Kettle and Ball of String by Arthur Easton），在不尋常的構圖中，達到奇特的平衡。

　　有時安穩且可預期的幾何構圖原則會僵化靈感。但規則也非一成不變，希望旁人對所選主題有所回應時，打破成規也許是前進的唯一方法。今日，所有事物均在改變；各種離奇主題皆可入畫，靈感才是創作過程中不可或缺的。若舊壺和舊鍋，或奇特的水果能啟發我們執起畫筆，那就跟著思緒走吧！

　　仔細查看物體，讓大腦辨識其顏色，那麼渾暗的棕色也許具有紅色調子或紫色的暗陰影。光線和陰影的冷暖性質是識別潛在顏色的關鍵。特定顏色的視覺效果會為構圖帶來活力，否則構圖也只是平凡的物體組合而已。躍動的光線能創造樣式、深度和形態，促使靜物畫充滿各式色彩。

　　試想雷諾瓦（Renoir，1851-1919）使用花卉的象徵手法，如玫瑰是女性純美的象徵；或者荷蘭畫派的歷史書籍象徵結論；甚至是放在一旁的鏡子，也能提醒人們萬物轉瞬即逝的本質。靜物畫中，有象徵虛榮的樂器，代表自由精神的蝴蝶，檸檬美麗的外觀卻有酸澀的內在，象徵了迷惑虛偽的外表，而紅色則有戲劇性的隱含意義。畢卡索經常在靜物畫裡使用象徵手法─蜜桃代表他的情婦，吉他則象徵男性。

橘子・靜物

油畫

亞瑟・伊斯頓

這幅不尋常的靜物構圖，使用柔和的調子，細節乾淨俐落。富含荷蘭傳統畫風。

調色板

暗紅、焦茶紅、鎘紅、赭黃、鉻黃、鈦白、法國群青、青綠、樹綠。

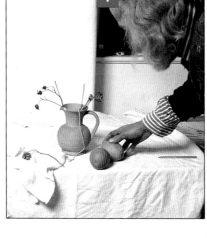

1 乾燥花、素燒壺、白布幔和橘子，這些物品對靜物畫來說，似乎是個奇特的組合。但亞瑟・伊斯頓利用微妙的對比為畫面帶來生氣。

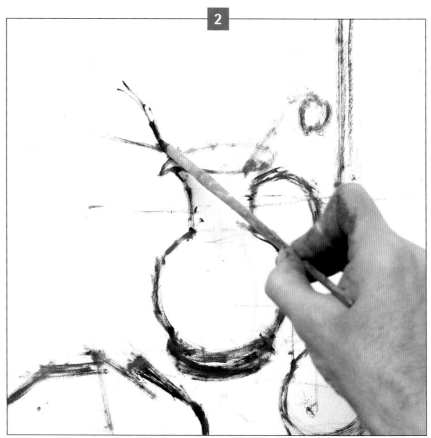

2 亞瑟使用小鬃毫榛樹筆畫出構圖。焦茶紅和法國群青的混合，製造出明確而清晰的輪廓。

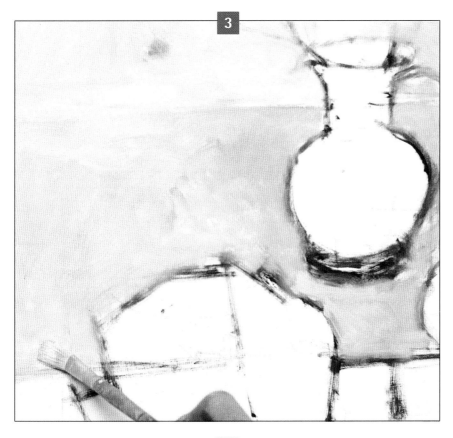

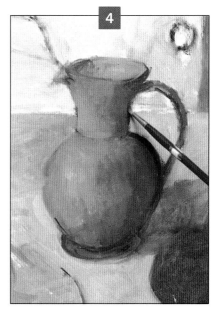

3 使用大榛樹筆，先下背景的調子。顏色混合鈦白、群青、和焦茶紅。

4 先建構位居首要地位的水壺，將構圖定調。

5 對比是這此畫的關鍵構圖元素，務必小心保持所有對比間的平衡。

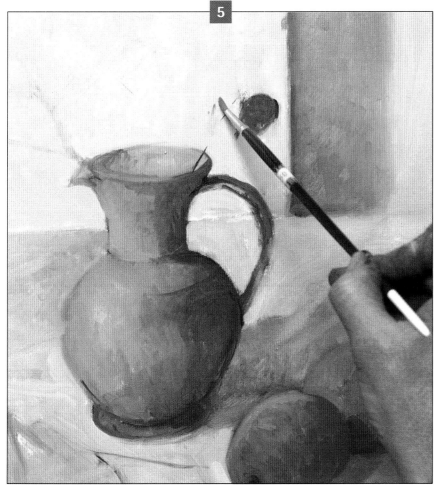

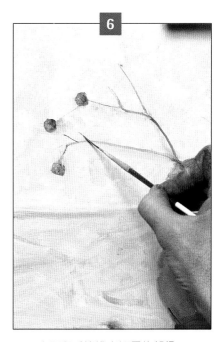

6 用尖頭貂毛筆挑出細長的部份。

7 到此階段已完成構圖的大致形態。此刻作者開始思考以堅實的物體對比乾燥玫瑰和桌布皺褶的細部。

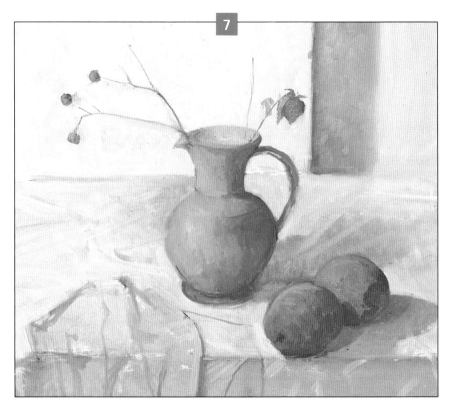

8 用榛樹畫筆繪出前景白桌布的高光部分。

9 此刻添加一些小細節，例如壺頸上的小反光。

10 使用小貂毛畫筆小心地點出橘皮部份。所有物體的細部肌理是讓這幅畫生動醒目的主因。

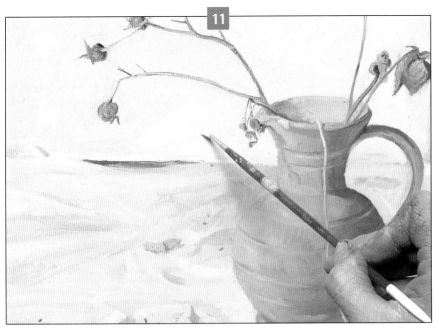

11 切勿干擾對比和焦點中的微妙平衡，在空蕩蕩的背景中加上最後一筆。

12 從完成的畫作中可看出輕軟的皺褶和柔和的陰影，這組簡單的物體已轉換成精緻細膩的構圖。

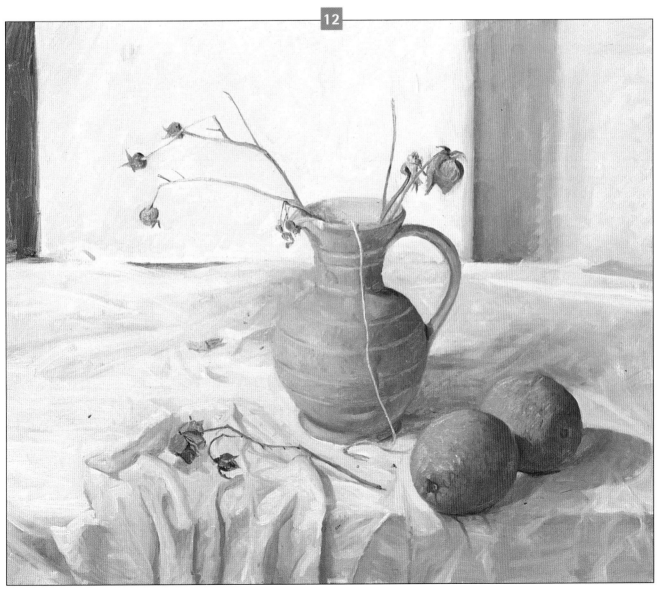

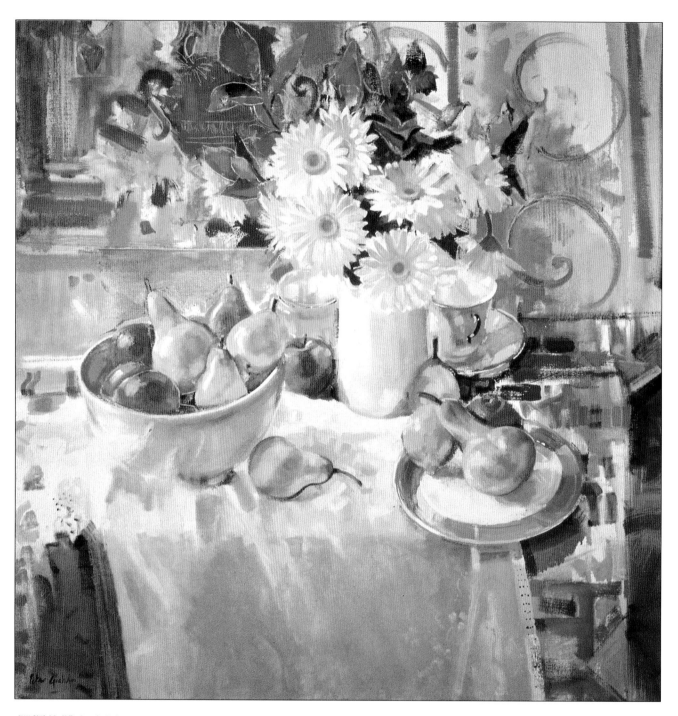

選擇物體和主題

　　心愛的花瓶、圖案複雜的地毯、喜愛的顏色等，靜物畫總得由某處著手。以原始的意念為基礎，然後逐步發展。

　　筆者偏愛「自然素亂」理論，並特別注意色彩的相容性。也就是將物品和布幔擺放在各個不同的位置，使用裁成和畫布相同外形的取景器，然後決定構圖

上圖：《混雜的水果》，彼得‧格雷姆（Mixed Fruits by Peter Graham），油畫，彩繪自然散落的凌亂水果。

和色彩平衡。

　　動筆之前有時會花上一兩天的時間在移動物體，甚至跑到鄰近的古董店或市場尋找能啟發構圖靈感的特定物件，例如茶杯、咖啡壺、圍巾等。可想而之，筆

者的畫室此刻正堆滿了各式各樣的零碎物品。張大眼睛注意朋友的屋內擺設－也許他們願意出借心愛的花瓶！

花卉

　　大自然是色彩和外形的絕佳靈感來源。對於花卉靜物而言，鄉間野花通常是構圖的解答，簡單隨機的元素能使繪畫不落俗

上圖：《土耳其花瓶》，約翰・雅德利
（The Turkish Vase by John Yardley），水
彩 簡單卻有力的花卉靜物。

上圖：《除草機・米赫農場》，詹姆
士・麥唐諾（Lawn Mower, Millhall Farm
by James McDonald），使用不透明顏料
的特殊題材。

套。觀察花朵在大自然間的形態，注意夏季和秋季的顏色對比，結合這些大自然的奇妙質料和色彩，將心中的意念轉換成構圖。秋牡丹的清新顏色，或矢車菊的細緻藍色，能帶給畫家完美並列而形成鮮明對比的顏色，但仍能保持色彩間的自然平衡。

除了花卉本身，仍需考慮外在的所有因素和背景顏色。花朵會提供繪畫的氣氛，玫瑰就是極佳的彩繪主題。但玫瑰容易改變外形，凋謝速度也快，因此需小心觀察，並加快動作。

筆者個人喜歡以菊花為題材。因菊花的外形不規則，具有明亮的線形花瓣，且花朵的外形持久，在花瓶中不會有太大變動。相同的，雛菊也有鮮明的顏色和外形，很適合彩繪。此外，

雛菊的花期長，也很適合精細的
筆法。

　　混合多種花卉可協調畫面各
個部分的顏色。例如黃雛菊可點
出黃桌布的調子，而花瓣的樣式
則可反應花盆的圖案。

　　插在玻璃花瓶或特殊造型水
壺中的花卉，結合水果可構成受
人喜愛的主題，但卻不是個容易
描繪的主題。過度著墨於描述花

朵的細緻結構是通病。應簡化所
視，捕捉花朵的精髓，而不是完
全地複製。不過繪圖前仍須研究
欲描繪的花朵，例如必須了解每
一枝花梗上有幾個花冠。了解特
定花卉的外形和肌理，有助於拿
起畫筆彩繪靜物。切記世上沒有
兩朵一模一樣的花，想完成一幅
成功的花卉作品，要下一番苦
功、發揮持續不懈的毅力。不過

上圖：《娜塔莎的花》，飛利浦·薩頓
（Natasha's Flowers by Philip Sutton），色
彩繽紛和自然的外形。

這都只是在學習描繪這種有價值
之主題的過程中，所需付出的些
微代價。

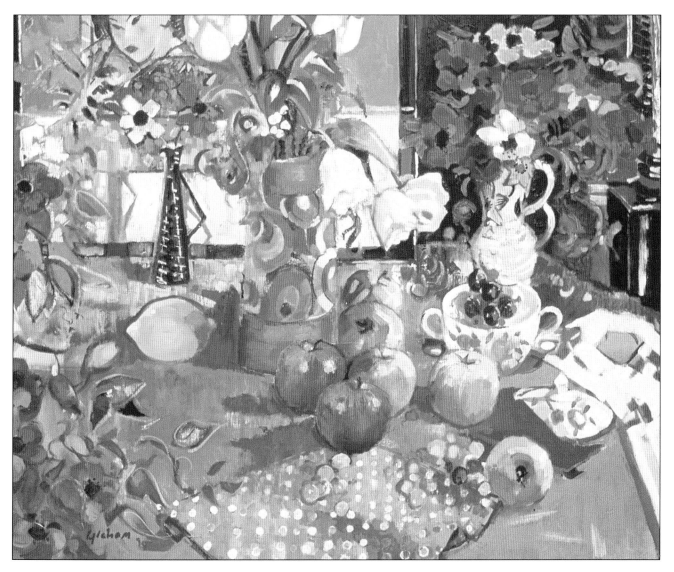

上圖：《日本浮世繪和花朵》，彼得·格雷姆（Japanese Print with Flowers by Peter Graham），油畫，東方主題的靜物。

視覺主題

決定主題時，可基於外形或外表來選擇一組物品。例如，「裝飾藝術」主題，其中可能有特意擺置成某種角度的布幔和某一時期的陶器，甚至是講究純色彩的日本風味之東方主題。或者以圓形為主題：盤、蘋果、橘子、窗簾或碗盤上的圖案（pattern）等。水果就是極佳的題材，其肌理、反射、外形皆具有自然的美感，線條的韻律也擁有其他主題達不到的平衡感。

可採用特別的筆觸來連綴物體，例如賽尚的手法即是一個連貫和統一構圖的好方法。此種簡

右圖：《硬質陶器》，珍妮‧惠特利（Ironstone by Jenny Wheatley），樣式貫穿整個構圖。

左圖：《裝飾靜物》，彼得‧格雷姆（Deco Still Life by Peter Graham），油畫裝飾藝術的主題。

明和直接的主題，可以為平凡如白窗簾、碗盤、或玻璃杯等物件帶來力量。

構圖必須將觀賞者的注意力導向物體之間，並建立物體間的關聯性。重疊陰影，或將一部份物體擺放在其他物體前等手法，均能加強整個畫面的一致性。

牢記查爾雷尼‧麥金塔（Charles Rennie Mackintosh）的設計和畫背景的方法；或立體派（Cubism）刻意傾斜物體的手法，藉此看出杯盤的橢圓造型。

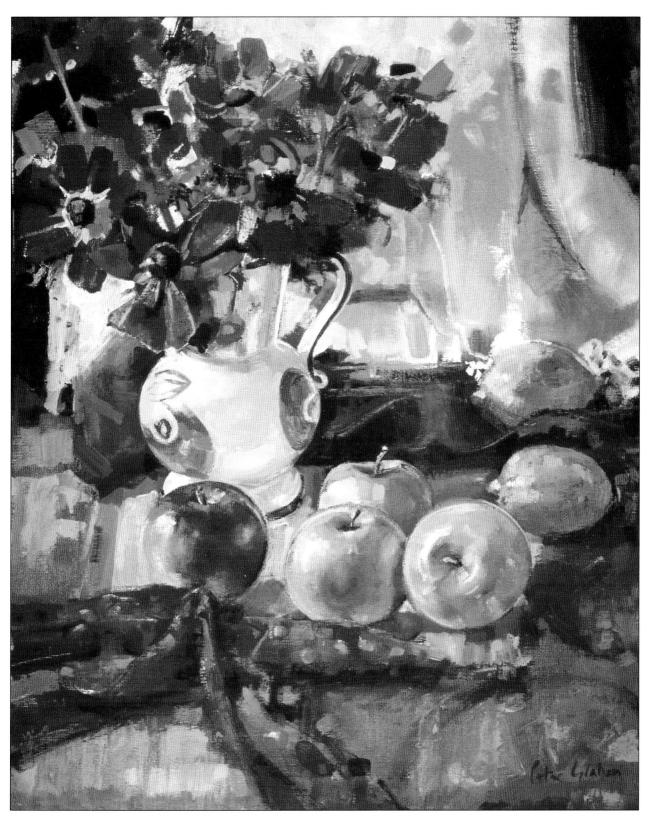

上圖：《秋牡丹》，彼得·格雷姆（Vase of Anemones by Peter Graham），油畫，強調自然的外形和肌理。

右圖：《有玩具火車的靜物》，
亞瑟·伊斯頓（Still Life with
Toy Trains by Arthur Easton），
油畫 個人選擇的物品。

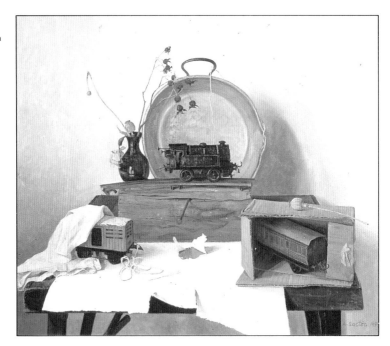

下圖：《夏日豐收》，
大衛·耐比（Summer
Harvest by David
Napp），「現成的」靜
物畫，用粉彩捕捉陽
光照射桌面的畫面。

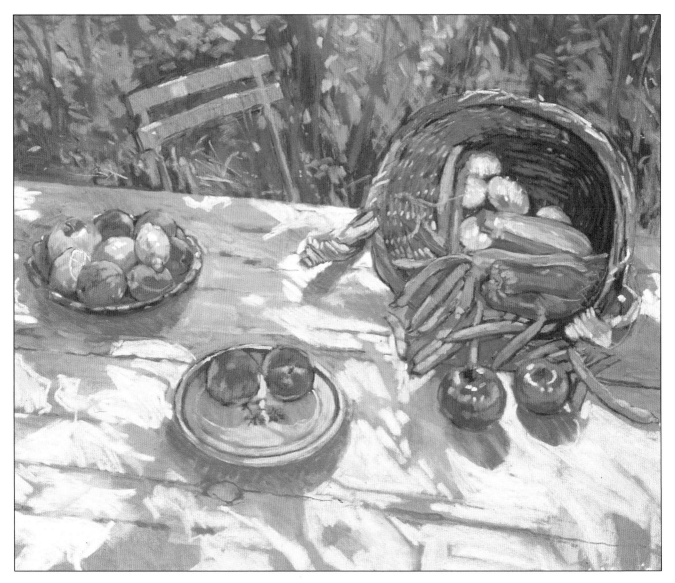

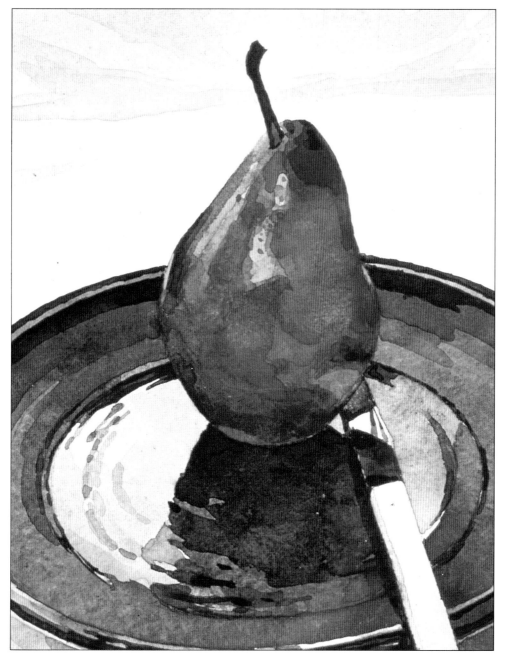

上圖：《盤中梨》，雷諾‧傑斯（Pear on a Plate by Ronald Jesty），用水彩畫出單一梨子。

單一物體

許多畫家喜愛彩繪安置在桌面上的單一物品（single object）。例如威廉‧尼可森（William Nicholson，1872-1949）喜歡閃亮的金杯和磨光的石壺表面。想在靜物畫中達到高明的「簡單」境界，是一項艱鉅的工作，切勿天真地認為這是個簡單的選擇！

敘事主題

靜物畫可採用敘事的主題。也就是可畫個人的所有物，或是能喚起特殊回憶的物品。梵谷畫自己的長靴就是一個例子。這是一種能讓人滿足的個人化主題。

現成的靜物畫

廚房的角落或花園棚架都可能有美妙的色彩和構圖，因此能成為非常令人興奮的靜物畫。這種偶然的構圖被稱為「現成的靜物畫」。早餐桌和梳妝檯面都有被描繪的可能性。戴上藝術家的帽子，隨時隨地留意周遭，捕捉呈現在眼前的畫面吧！

4

構圖

構圖可能是靜物畫成功的最重要元素。配置靜物如同建構一幅想像的風景，節制和熱情缺一不可。物體因結合而密切相關，此關聯性即畫面和諧的根基。靜物繪畫牽涉主題和物體間的關係、色彩和肌理。構圖工具有助於結合畫面中每個部份。若構圖失敗，困惑將隨之而生。

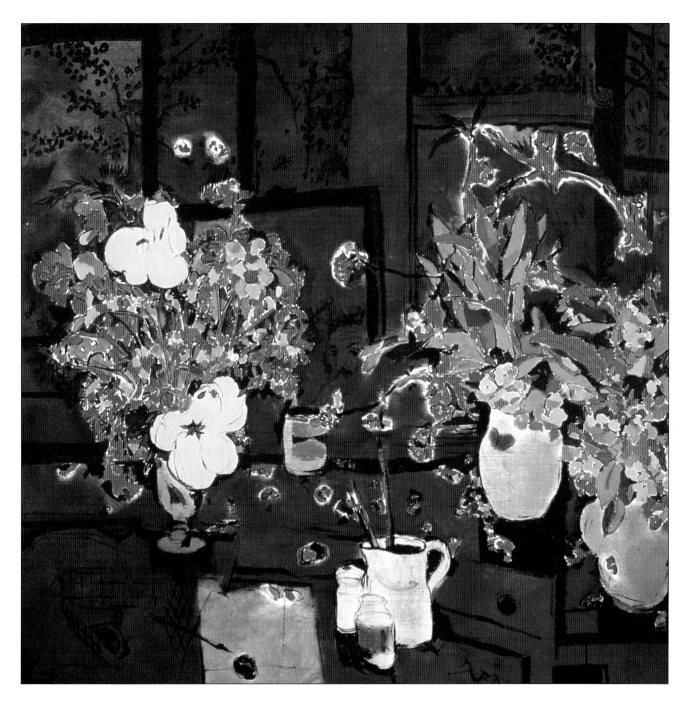

上圖：《海瑟·薩頓的彩繪花卉》，飛利浦·薩頓（The Painting Flowers of Heather Sutton by Philip Sutton），油畫，靜物構圖。

視覺化構圖

亨利·馬諦斯說：「整個畫面的安排就是一種表述。物體佔據的位置、物體旁的空間、比例等，均扮演一種角色。構圖是以裝飾方式安排各種元素的配置藝術，讓畫者得以表達自己的情感。」為了增加作品最後呈現的豐富性，讓影像看起來會說話，

許多畫家在畫室中堆滿素描和速寫簿，寫註記和畫速寫對滋養思維是非常重要的。創作最有趣的部份就是跟隨腦海中萌生的意念。筆者看到一塊布料的樣式、大自然中有趣的對比色彩，都有可能爆發靈感，並且坐在速寫簿前，試著以大量的速寫和註記來留住自己的思緒（見50頁左圖）。

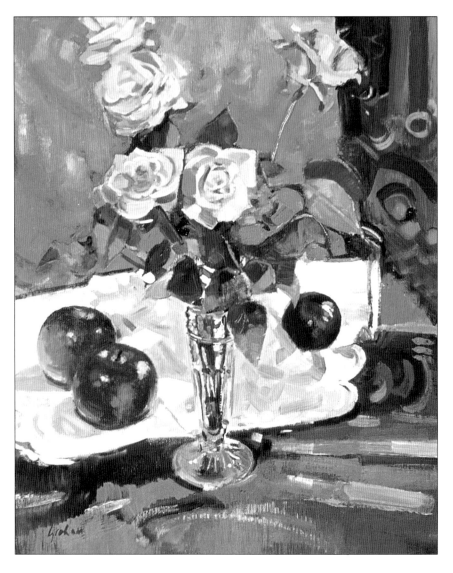

上圖：《靜物‧粉紅玫瑰》，彼得‧格雷姆（Still Life, Pink Roses by Peter Graham），油畫，細緻的平衡。

右圖：簡潔的速寫有助於擴展意念。

讀者或許會覺得很難想像畫面呈現在畫布上的樣子。要想像三度空間的擺設移至二度平面上時，可先利用取景器設想畫布上的構圖和其他變數。

有些畫家喜歡先概略畫出構圖中的所有部份，接著在描繪其他物體後，再進行背景部份；整體構圖的其餘細節也在此時一併完成。

可利用中央垂直線、外型和大小的相似性、高對比、以及像桌緣和布幔的明顯對角線等引導視線。一些法國印象派畫家，如皮耶‧波納爾就曾採用方格桌布或窗格的垂直和水平條紋來加強構圖。暗背景前的複雜群組形體和花朵，即可成就極佳的構圖。

另外有些畫家會依自己的心意直接在畫布上構圖，描繪個人物品。畢卡索和布拉克就曾如此創作他們的立體派靜物桌。

靜物畫中的形體通常呈現在較淺的畫面空間裡。透視法則雖不像在他類畫作中明顯，但仍然適用。運用動態的（dynamic）透視可製造比例：例如，從螞蟻的角度來看，所有物體均顯得巨大，而透視法趨向線的消失點，在畫布平面上只比物體稍遠一些而已。

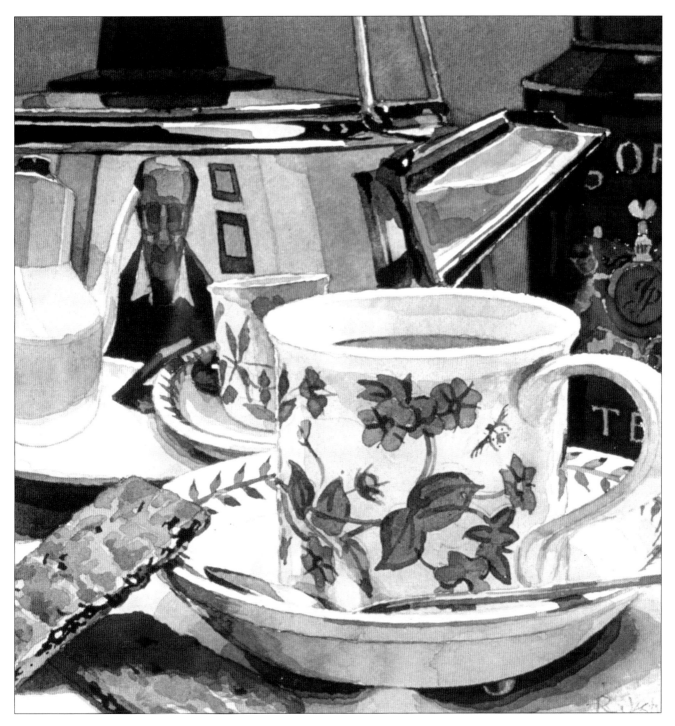

上圖：《時間的反影》，雷諾‧傑斯（Time for Reflection by Ronald Jesty），水彩，與衆不同的觀點。

　　成功的靜物畫必定具備視覺上的平衡。只要小心運用外形、色彩、透視、線條、和肌理就可達成。在畫面中使用明確的垂直線可充當構圖的支柱，提供穩定、重量和結構。此外，「省略的表現手法」（art of leaving out）也成爲選擇、設計和構圖時的必要元素。

花束和水果

畫板上的油畫

彼 得 · 格 雷 姆

這幅靜物油畫爲整個畫布表面帶來生命。有圖案明顯的布幔、對比的水果和瓷器，提供理想機會，創作出富含風格、色彩和內容的眩目組合。

調色板

檸檬黃、溫莎黃、鎘黃、鈷黃、那不勒斯黃、馬爾斯黃、生茶紅、赤土玫瑰紅、生赭、暗紅、鎘紅、鎘猩紅、耐久玫瑰紅、鈷紫羅蘭、法國群青、靛青、鎘綠、溫莎綠、普魯士綠、鈦白。

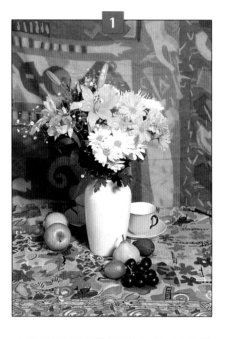

1 小心配置物體以帶出樣式，引導視線緩慢地在色彩、外形和形態中移動。花朵的黃色調反映在布幔、杯盤和檸檬上；並以貫穿蘋果、萊姆和葉片的綠色調搭配。

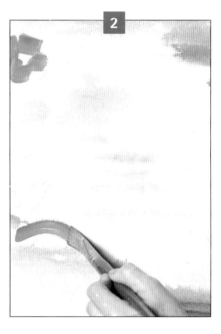

2 使用大扁筆和榛樹筆薄塗油畫顏料。檸檬黃和馬爾斯黃佔據溫暖背景的主導地位。

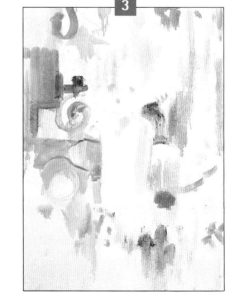

3 概略畫出大致的顏色，並添加構圖的細節部分和關鍵線條；例如，花瓶和杯子的邊緣。用非常鬆散的手法處理，以便從一開始就賦予生命和活力。

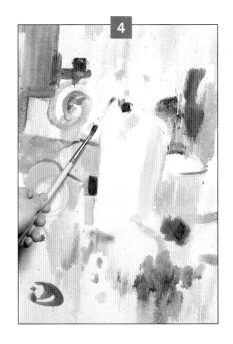

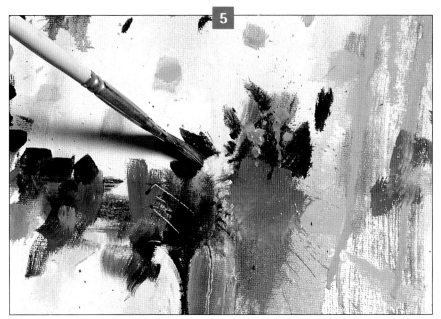

4 加入較暗的調子，逐步建立色彩。此處的葉片是運用扁平鬃毫畫筆以快速的鑿形畫痕所畫成。

5 繪出花朵間的負像，並保持花瓣的邊緣明顯清晰。運用普魯士綠，生赭、和生茶紅增加對比的深度。

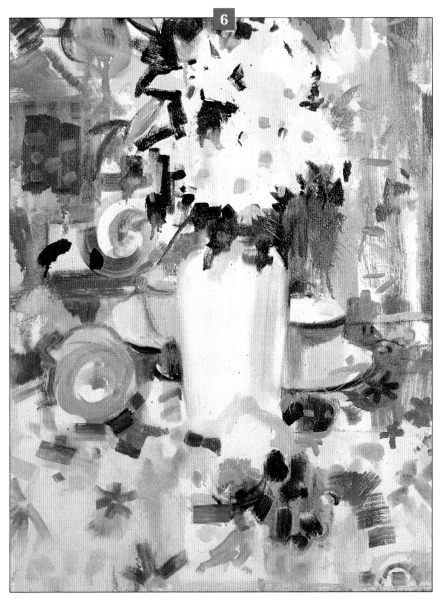

6 用厚重、大膽的清晰痕跡畫出花束的輪廓，以明確的筆法蓋過早先的淡彩顏料，繪出前景有圖案的桌布。此時構圖即已成形。

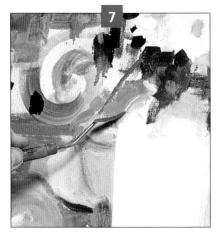

7 使用畫刀畫出花瓶的邊緣，強調它的外形。

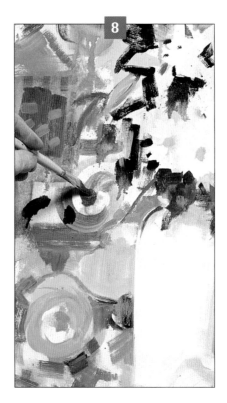

8 混合鈷紫羅蘭和法國群青來添加背景的圖案，以發展色彩的濃度。

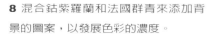

9 此時構圖已大致完成，僅剩餘一些細節部份。

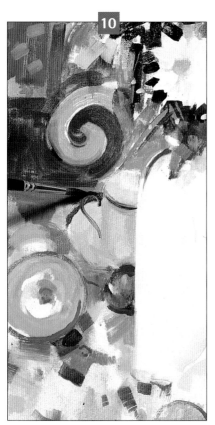

10 使用大圓貂毛筆（10號）點出杯子的把手和裝飾，乾淨俐落的筆觸留下明確的彩色線條。

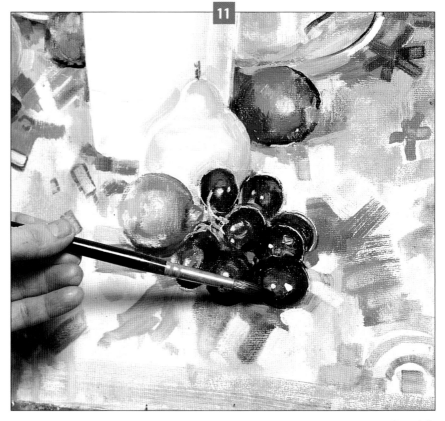

11 再度使用貂毛筆，混合靛青、鈷紫羅蘭和鈦白，完成葡萄上的閃光。葡萄的輪廓要用畫刀小心地「畫」出來。

12 完成的畫作運用色彩和樣式，引導觀賞者的視線停留在整個畫面中。

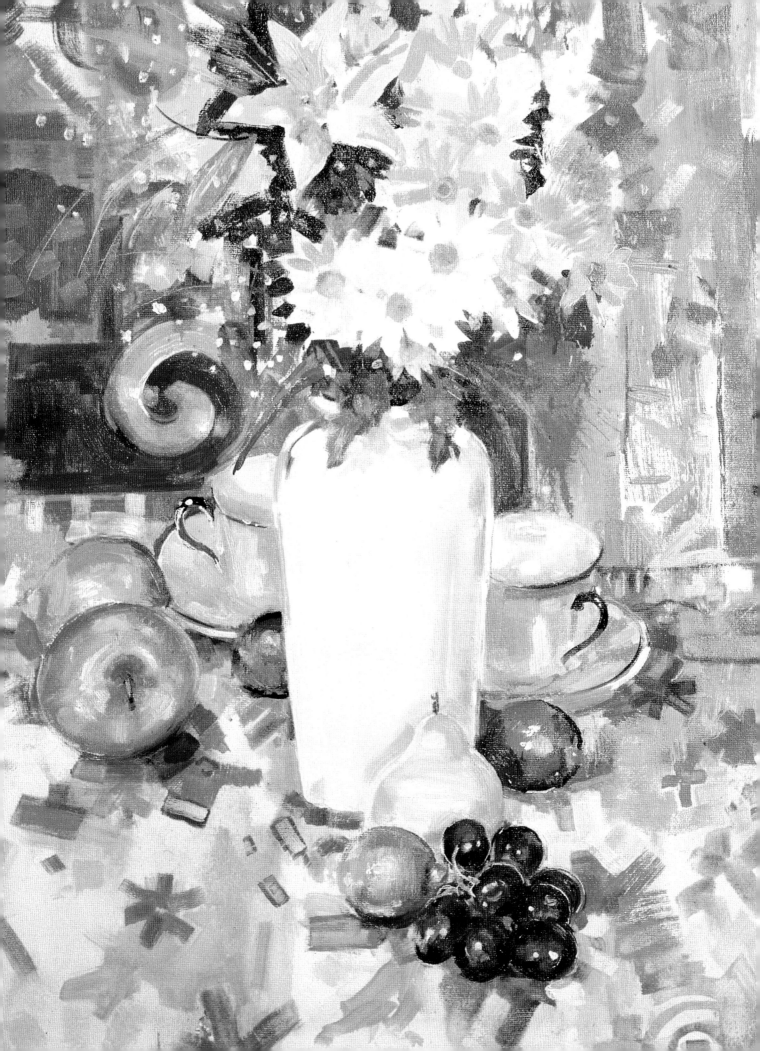

建立構圖

光線

自然光：畫室中的理想光線是漫射的北方光線。此種光線不會產生明確的陰影，調子也會在一整天中保持穩定。光線落在物體上會產生顏色，如果身處於自然明亮的畫室中，如有許多窗戶的藝術學校，就能運用最佳的機會對色彩做出正確的決定。

其次，光影效果也能啟發靈感；務必要準備好快速行動！嘗試捕捉光線灑落桌面所產生的斑駁效果會使人感覺興奮。而陰影間的相互作用可引領視線，並使物體相互達到平衡。

由於陽光的飛逝性質，身處於屋內或花園這種「現成靜物畫」的場景，就變成一種挑戰。陽光所造成的戲劇性效果和強烈的陰影，是統一色彩和形式的極佳方法。於短時間內使用「直接畫法」（alla prima painting），在顏料仍濕時疊上顏料，是完成陽光畫作的一個方法。每天回到同一地點，在相同的光線下工作，需要一點紀律。切勿因陽光變化而改變光線及構圖。典型的錯誤就是物體投射的陰影不一致。

擺放在窗台上的瓶花，光線從後方窗戶投射進來，形成完美的對比和自然的構圖。背光物體的誇張陰影和側面輪廓均能加強構圖，而灰色和白色間的微妙相互影響，產生令人滿意的結果。

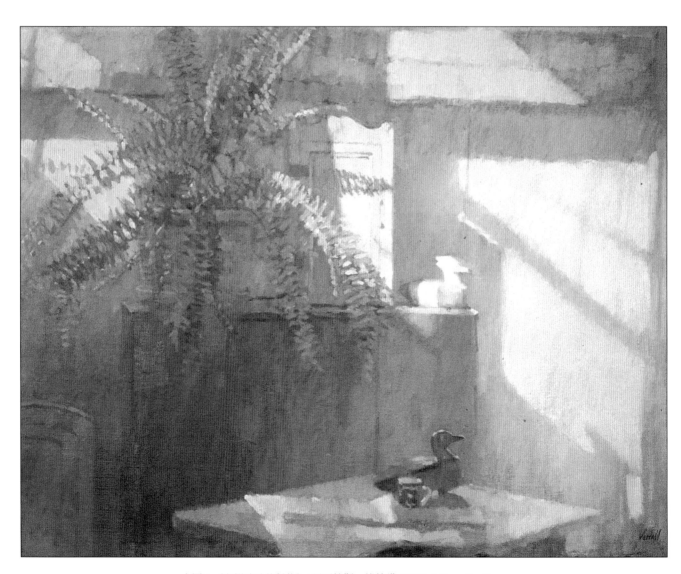

上圖：《有假鴨子的靜物》，尼可拉斯・維拉諾（Still Life with Decoy Ducks by Nicholas Verrall），使用油畫捕捉到陽光稍縱即逝的特性。

夏日薄霧
粉彩素描

德 瑞 克 · 丹 尼 爾

德瑞克·丹尼爾使用軟質粉彩和染色的英格爾紙，捕捉照射在院內的陽光。陽光微妙地從花朵和赤陶盆上反射出來，為這幅「現成的靜物畫」帶來精彩的光線、陰影和深度感。

調色板

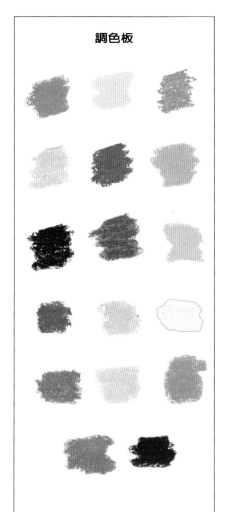

鎘橙、檸檬黃、中胡克綠、淡胡克綠、生茶紅、土黃、靛青、紫色、檸檬黃、土綠、潘西藍紫、那不勒斯黃、藍綠、淺鈷、中鈷、深紅、紫紅、銀白色。

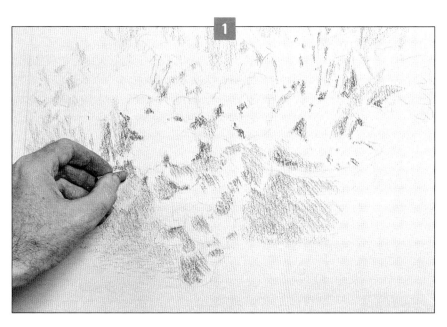

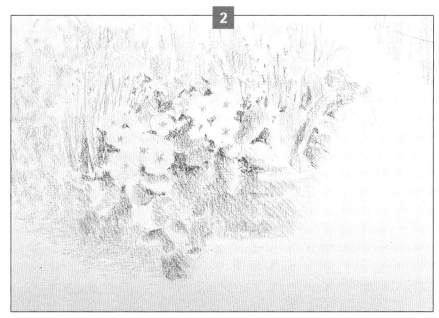

1 畫家小心地安排整個構圖，只用顏色輕輕勾勒出負像和主要的花盆。

2 粉彩素描在此刻已成形，所有的定位和準備工作也已完成。

3 為製造深度和調子，德瑞克使用粉彩做小點觸，使紙痕保留少量色料。

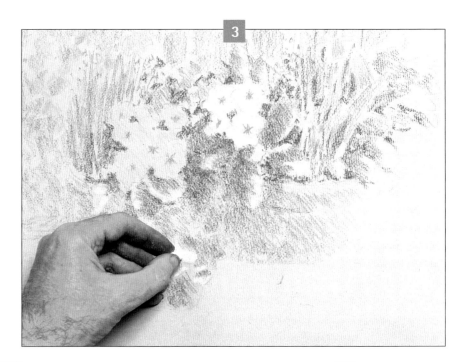

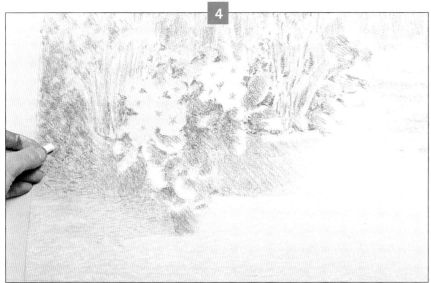

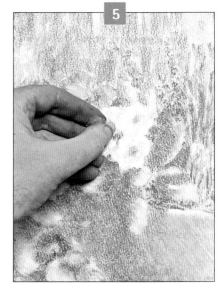

4 粉彩的層疊能力使顏料得以堆疊。如同此處所示範，創造出背景葉片上的斑駁陰影。

5 謹慎判斷顏色，以保持微妙對比間的平衡。

6 逐漸建構整個畫面，以穩定的步調加重強度。

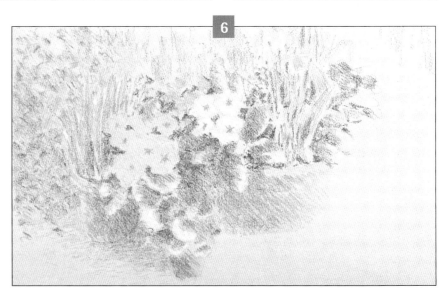

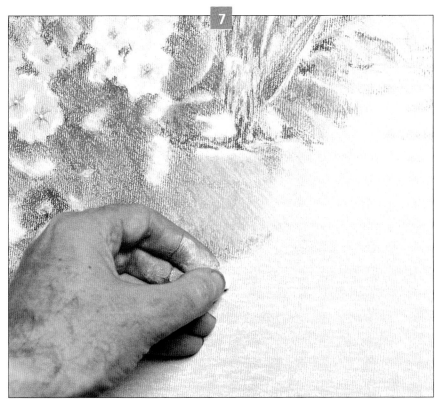

7 染色紙張的底色從檸檬黃和銀白
紗霧般的顏色中透射出來，反映出
陽光照射途徑上的點畫效果。

8 從作品中可看出，使用粉彩完成
顏色上的柔和過渡，已達於極致。

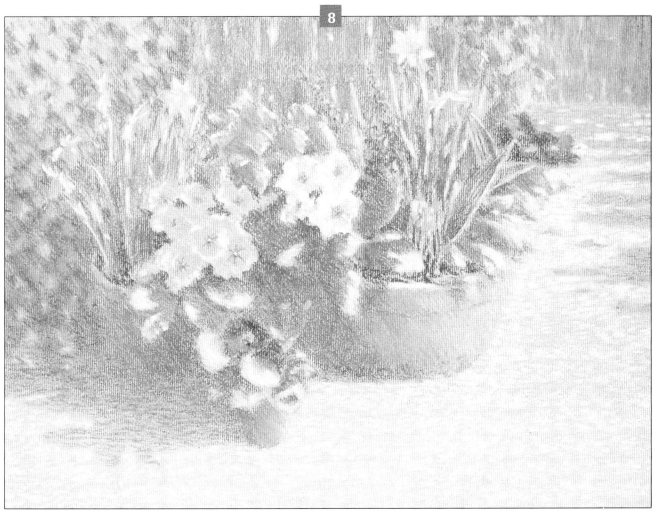

人造光：有些時候將無可避免地在人造光線下工作；也有許多畫家偏好在夜間創作。然而須了解的是，人造光源所產生的黃色光影會影響色彩，但使用「日光」霓虹燈或鎢絲燈泡則可克服此問題。

要照明主題的最佳方式是使用強烈但不直接照射的光源。將光線投射到天花板或牆面上以製造漫射的效果，可提供主題良好的照明。此外，須單獨照明畫布，才能看清自己的動作。繪畫桌上的可調式座燈是個好選擇。

實驗各種不同的光源有助於了解光線和構圖。隨時牢記戲劇化的光線和暗影可為靜物畫帶來極致效果。

上圖：《牡丹和銀茶壺》，約翰·雅德利（Peony Tulips and Silver Teapot by John Yardley），油畫，陰影和側面輪廓。

下圖：《靜物》，傑瑞米·高爾頓（Still Life by Jeremy Galton），油畫，漫射的北方光線提供一致的調子。

上圖：《早餐靜物》，彼
得·格雷姆（Breakfast
Still Life by Peter
Graham），油畫，以深藍
色布幔為背景的靜物。

右圖：《石罐、杯和枯萎
的玫瑰》，亞瑟·伊斯頓
（Stone Jar, Cup, and
Withered Rose by Arthur
Easton），油畫，素面背
景也可以非常有力。

背景

因背景可能會佔去大部分的畫布範圍，畫家必須謹慎考慮背景。目標是要在有限的畫面內，取得不同元素間的和諧與平衡。垂掛的織品是為背景帶進色彩和對比的傳統方法。可嘗試尋找顏色或形狀足以充當主題或連結物體的簾幔。能呼應花朵或形體的重複圖案，可成功的在主題和背景間創造聯繫。讀者甚至可自行設計和製作自己的背景。

千萬不要在構圖中的其它部份做出太強烈的對比而破壞主焦點。例如，紅窗簾或暗陰影的力量足以影響畫作的構圖和焦點。

傳統手法之一是將桌子擺放在深色且空蕩蕩的背景前；從觀賞者的角度看來，桌背的邊緣朦朧不清。此種陰暗背景的優點是可製造出準確且幾乎不可能達成的視覺深度。觀賞者得到一種模糊不清的印象，而神奇地提高畫作的品質。

無花紋的素面布幔可充當複雜主題的襯底。但若不小心處理，可能會拖垮整個畫面。運用薄塗法或分色技法，可使大面積的平淡色彩布幔變得有生氣。背景在靜物畫中佔首要地位，因此可誇大肌理和調子的對比，幫助整體構圖之結構。

馬諦斯擅於大格局地捕捉強

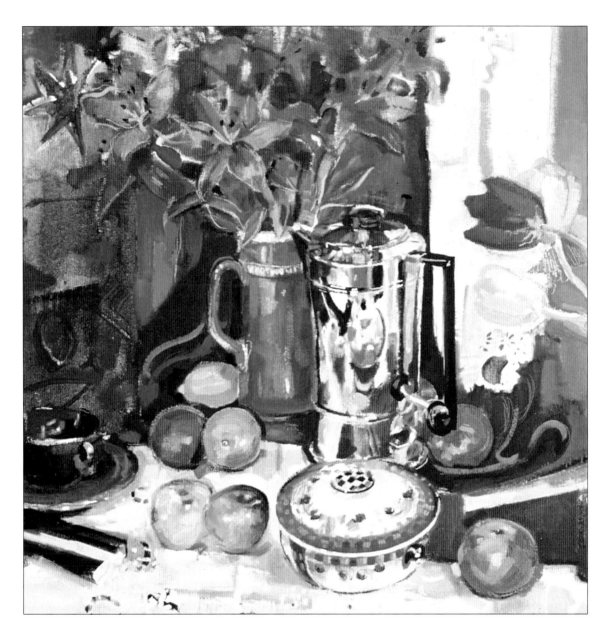

上圖：《櫻桃壺》，彼得・格雷姆（The Cherry Pot by Peter Graham），油畫，深色物體靠近光源，創造深度和對比。

烈卻非常簡單的色彩平衡。他習慣用自己的畫室充當大型靜物畫的背景，這使他的畫作擁有較大的深度；而使用大面積色彩描述畫室牆壁或畫布，可持續提供視覺刺激。同時他也創造大規模的圖案，是一位在巨大畫布平面上配置物體的大師，精於促進構圖的和諧，並使其卓越的色彩對比達到平衡。

焦點

構圖中的焦點抓住整個結構。要在構圖中擺置物體時，可試用「三分法」：將畫布水平和垂直均分成三等分，平衡的焦點存在於格線交叉處。這些交叉點是設置主題中心的好位置：不管是花瓶、花卉、一個不尋常的圖案或奇特水果，均是如此。不過仍應開放心胸：焦點模糊的構圖也可能出人意表的成功。

交錯

交錯是一種非常傑出的技巧，可將觀賞者的視線引到焦點。此法是以黑暗的形體對照出明亮者，反之亦然，即可製造出動態的對比效果。依序輪替，讓主題保有最令人興奮的對比。

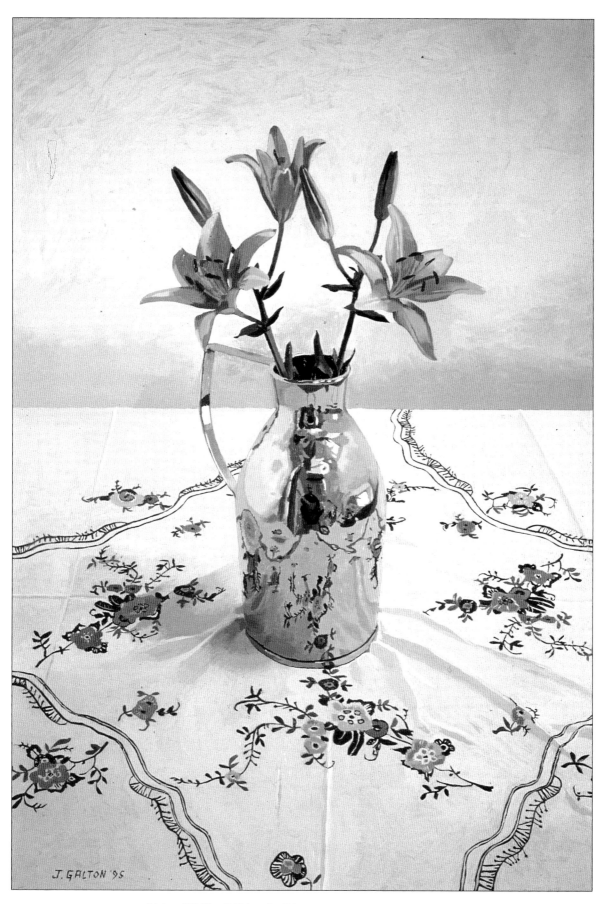

上圖：《銅壺》‧傑瑞米‧高爾頓（The Copper Pot by Jeremy Galton），
油畫，運用三分法的靜物構圖。

畫布的外形和尺寸

基底材的外形將決定最終構圖的形式，因此有必要花點心思探討此問題。「肖像」形的畫布會引導視線朝構圖上方移動，而「風景」形會強調主題的水平面。

外形和尺寸的選擇是無限的，在這方面的嘗試將為畫家帶來新的自由。方形在視覺上的效果非常好，可抓住觀賞者的視線，也可呈現嶄新而令人興奮的構圖性質。現今有許多

上圖：《靜物畫家》，安東尼‧格林（The Still Life Painter by Anthony Green），油畫，外形特殊的畫布會產生獨特的透視。

上圖：《花朵和葡萄》，彼得‧格雷姆（Flowers and Grapes by Peter Graham），油畫，方形的構圖。

畫廊特別為小型靜物舉行畫展；小型靜物已因本身的價值而成為一門藝術。小有許多優點：涵蓋的畫布範圍較小，構圖的困難度也相對減低。但大尺寸雖嚇人，卻也令人心動。大的空白畫布給予畫家極大的自由。但要處理大範圍的調子和肌理得花費許多時間於平衡和重塑，才能完成一幅有力的構圖。不過一旦構圖達到平衡，產生的衝擊力也極大。大型作品有其生命力，會主宰它所懸掛的空間。

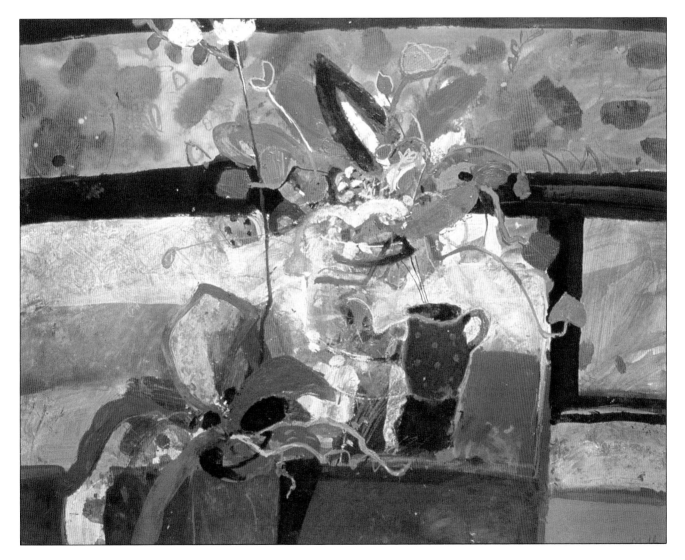

頂端：《金絲細工》，珍妮・惠特利
（Gold Filigree by Jenny Wheatley），水彩
和金絲，格形金絲細工使構圖一致。

上圖：《蘭花和橘帶裝飾》，珊蒂・墨
非，（Orchid and Orange Frieze by
Sandy Murphy），水彩和壓克力，一條
橘色細帶將構圖結合起來。

裝飾手法

　　塗畫色帶或完整框格中的框格，使其成為構圖的一部份，有助於平衡整個畫面。這是一個簡單的裝飾手法，能添加色彩、圖案和結構。馬諦斯就經常運用此技法。此外，用花朵「框住」主題，或以布幔圍住邊緣，都能有效抓住視線，並使焦點拉回主題。

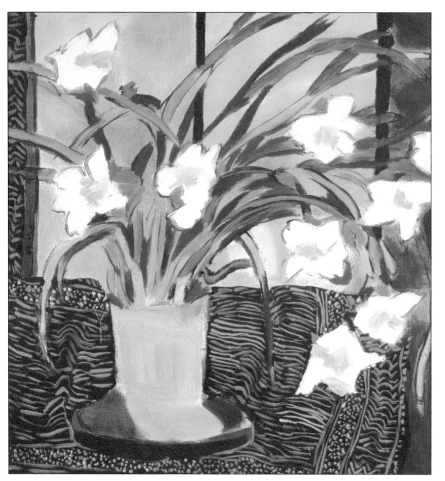

上圖：《從貝德西來的花》，飛利浦·薩頓
（Flowers from Battersea by Philip Sutton），明亮
的油畫靜物。

上圖：《一桌的奇妙水果》，彼得·格雷姆
（Table of Magical Fruits by Peter Graham），
油畫，裝飾手法抓住視線。

　　放棄箝制色彩並不一定會導致混亂。套用塞尚的理論，畫家可讓色彩自然地呈現形式和光線。流暢的筆法、閃爍的色彩、或提供獨特結構的顏色組合、以及能在畫作中表達情感的元素等，這些均足以在畫布上傳達結合感和建立關聯性。

　　試著在畫作中運用強烈的構圖元素來創造光線感和氣氛，這會產生非常好的結果。因此十分值得花時間嘗試不同的新想法。實驗是繪畫不可或缺的一部份，創作者不應介懷單一作品的成功或失敗。

完成構圖

　　每幅畫都會有所有組成部份達到平衡的時刻。每一物體和形態都會有明確的關聯，當一幅畫由裡發亮時，構圖已甦醒過來而有了生命。此階段可經由內部對比和微妙的色彩平衡而達成。精心安排的顏料使得微小的痕跡即可開啟畫面的新關係。由此觀點類推，就算轉變最細微的部份，也會改變構圖的平衡。

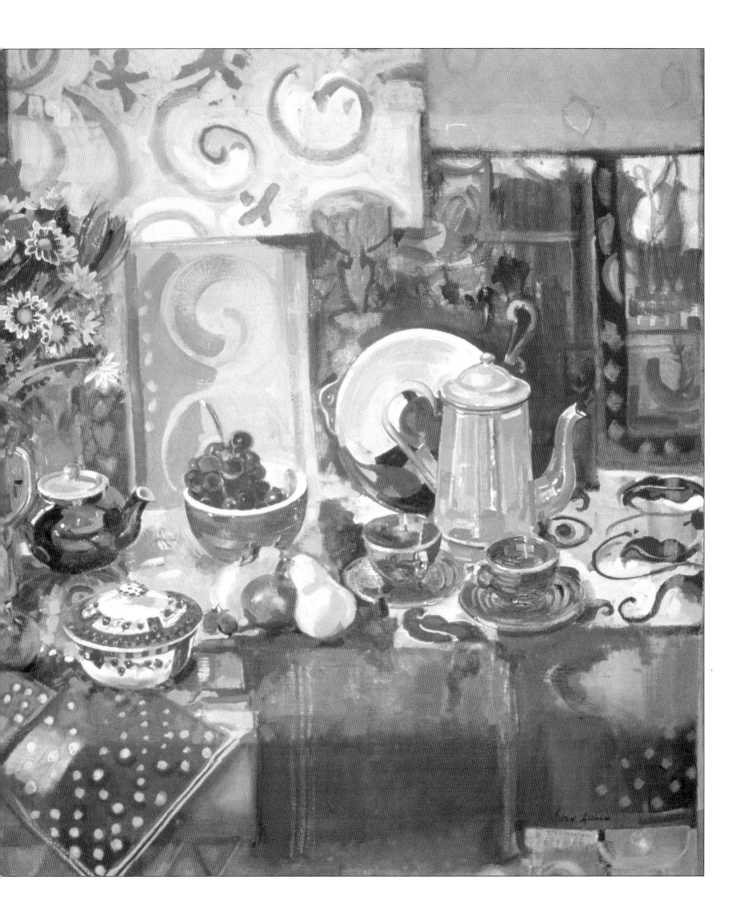

色彩、光線與陰影

豐富的色彩會振奮精神。能將個人意念轉譯到紙張和畫布上,就是繪畫的動力;而能隨心運用不同的技法和顏料的語言則是整個過程的一部份。運用技法的能力愈強,就愈容易藉色彩和顏料表達自我。

塞尚的理論是愈多的色彩達到平衡，輪廓愈凸顯。因此當色彩達到巔峰時，形式（form）自然脫穎而出。可利用顏色顯示出時期，如用土系顏料點出維多利亞時期。希臘建築有多重色彩的橫樑，以及綠松石色和紅色的陽台；此種對比乍看之下似乎像是色彩爆炸，但事實上，在構圖中使用這些強烈色彩可製造出和諧、平靜和沉著感。

色彩本身具有改變周遭環境的能力。對色彩的個別反應深置於心，並具有特殊的解釋，更和個人經驗有關。畫家必須尋找觀看物體時能符合心中感受的顏色。這不僅是決定色度是綠的，或就是這個顏色等等如此簡單。視覺異常敏銳，具有辨識無數種顏色的能力。顏色的選擇，基本上就是觀察力的選擇。可在繪畫的世界中，多加利用這種鑑識色彩的能力。

荷蘭畫派在使用相似調子時是非常慎重的。畫家會選擇具有相似調子和色彩的主題。例如，銀盤上的魚、白鑞盃和麵包、輕拭物品的軟天鵝絨等。所有調子相互關連，以創造出一系列色彩相關的景物。

明暗對照法動態地使用光線和暗影。林布蘭（Rembrandt van Rijn，1606-1669）經常使用這種細緻的光影法，讓物體彷彿置放在聚光燈下，看起來幾乎是堅實的。此種光線和暗影的強烈對比會為靜物畫帶來一種戲劇化的特質：可運用高光部份引導觀賞者的視線停留在焦點之間，而陰影

下圖：《有搪瓷水壺的靜物》，尼可拉斯·維拉諾（Still Life with Enamel Pitchers by Nicholas Verrall），油畫，調子的微妙轉換創造了生動的畫面。

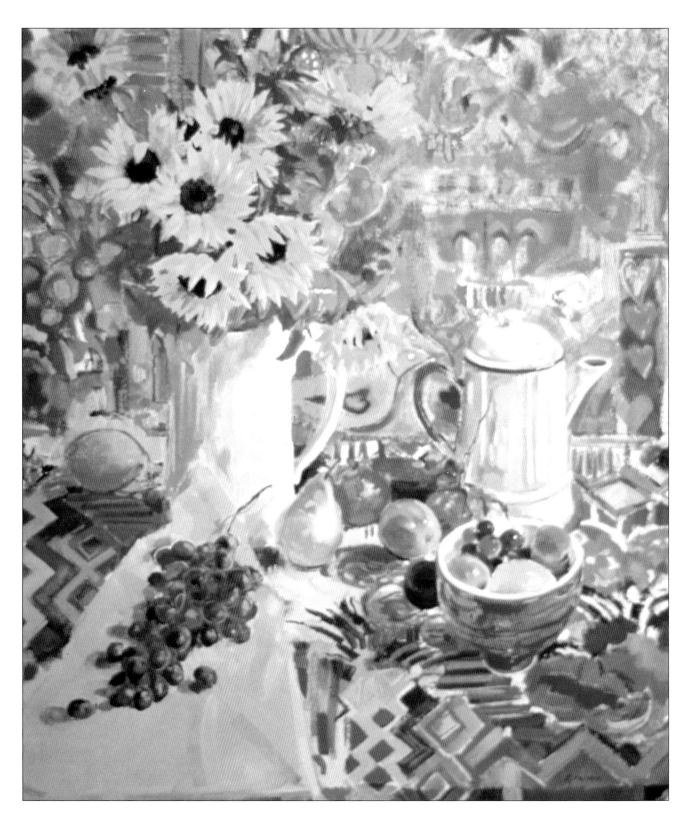

相當強調水果或布幔的外形，點出表面肌理。

　　暈塗法一詞從義大利文而來，意指細緻的色調漸變，是一種創造柔和交融的影像效果。李奧納多・達文西（Leonardo da Vinci，1452-1519）精湛地使用顏料，透過由明到暗的柔和過渡，或色調上的漸變，創造出朦朧的霧狀效果。柔化物體的稜角，或

上圖：《向日葵靜物》彼得・格雷姆・（Still Life of Sunflowers by Peter Graham），色彩繽紛的油畫靜物。

上圖：《誘惑10/12》，詹姆士‧麥唐諾
（Temptations 10/12 by James McDonald），
油畫，戲劇化地使用對比、光線與陰影。

減低對比，皆有助於在畫布範圍內製造視覺深度以及動線。

馬諦斯和塞尚視靜物畫為學習的過程，以裝飾色塊為靜物帶來饒富韻律的筆觸和平穩的透視，進而創造出協調和平衡。這些畫家結合平穩的形式和大膽的色彩，為現代繪畫奠下基礎。

馬諦斯對色彩的關係有著精確和敏銳的認知，故能在其畫作中掌控不可思議的明亮色彩。他所選擇的顏色組合，包括茜草色、亮藍和深綠，就是可以藉用顏色來表達自我的主要榜樣。

黑和白

油畫通常會使用三種白色。鈦白包含濃厚的二氧化鈦色料，為混合顏料提供良好的不透明基底。它乾燥的時間相當緩慢，甚至持續數天還可使用。只要少量的鈦白就能使其他顏色變白。

鋅白，帶有些微藍，似奶油狀的質地，是所有白色中較透明的，乾燥的時間也最慢。而鋅白的透明性非常適合透明塗法，乾後會形成脆硬的覆蓋膜。

雪片白由基本的碳酸鋁製成，是一種使用上非常具彈性的顏料，快乾而適合打底。

請注意，這些白色不會出現在水彩的顏色組合裡。不過，中國白是另一種形式的鋅白，常用於高光和添加顏料的稠度。但對壓克力畫來說，鈦白則是十分合適的白色。至於使用不透明水彩時，筆者偏好不透明的液體耐久白，最適合淡彩和厚實的高光。

有許多黑和灰色可供選用，但筆者個人並不使用這些現成的顏料，而寧可混合其他色料來創造自己的顏色，如靛青和暗紅。以這種方式製造出來的顏色強度，恰可彌補畫中可能產生的顏色沉滯和不足。

色彩

使用色彩

色彩的首要功能是將畫面轉換為繪畫，鼓動情感，喚起並賦予精神。當色彩達到平衡，將呈現出非凡的效果。

黃色是春天的顏色；橙色則是秋之剪影。萊姆和蘋果的銳利綠色，正是紅色的生動對比。可尋找能強化構圖色彩的綠色葉片或形狀。明亮的顏色在如灰色的中性色旁，會顯得更加鮮明。運用顏色來表達心

上圖：《從潘布洛榭來的花》飛利蒲‧薩頓（Flowers from Pembrokeshire by Philip Sutton），油畫，大面積的裝飾色塊形成均衡的構圖。

情：藍色代表悲傷或失望，黃色是慶祝。許多畫家因其對顏色的著迷而聞名。其中最著名的是梵谷，他曾花一整個夏天尋找一個特殊的黃色；而畢卡索則有情緒的「藍色時期」。

將強烈的顏色擺放在一起，如使用梵谷偏愛的黃和

藍，能全然展現色彩的力量。顏料的表面肌理（texture）可能會緩和對比的強度。短且銳利而不連貫的補色筆觸，可使觀賞者的視覺產生色彩融合，而出現純色的效果；這種結合色彩所產生的力量遠強於直接混色。可利用這種幾乎是點彩畫派技法活化構圖的小區域，或在整個畫面中製造動態的對比。亨利‧馬諦斯曾說：「當發現三種顏色的調子相接近

上圖：《莎絲琪雅的花》，飛利浦·薩頓，
（Saskia's Flowers by Philip Sutton），油畫，黃
色和藍色發揮最大的效果。

暖色和寒色

　　色相環（見右圖），由暖色
到寒色分次排列顏色，是了解
色彩明度的有用工具。暖色，
就是黃、紅和橙色，可用綠、
藍和紫羅蘭等寒色來平衡。在
選用顏色時，可使用色相環來
幫助創造平衡與和諧。可嘗試
使用在色相環上分開的二或三
種顏色組合。

下圖：色相環顯示出，顏料中的色料並
不全然符合理論上的顏色。

時...例如綠色、紫羅蘭和綠松
石色，結合起來會在我們的心
中產生一個不同的顏色...這就
是我們所說的色彩。」

　　色彩、形式和肌理是所有
繪畫的重要元素。可以清晰明
確的筆觸，運用顏料來建立色
彩面，賦予物體鮮明的形態。
有力的線條和淺透視將相互輝
映，創造構圖的清晰形態。

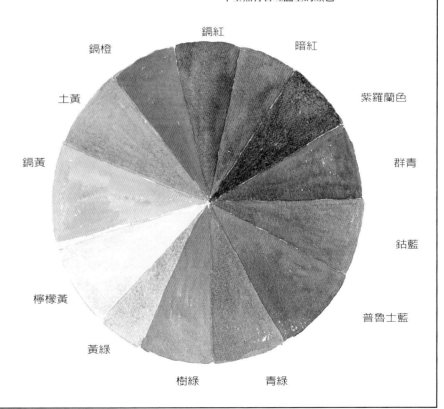

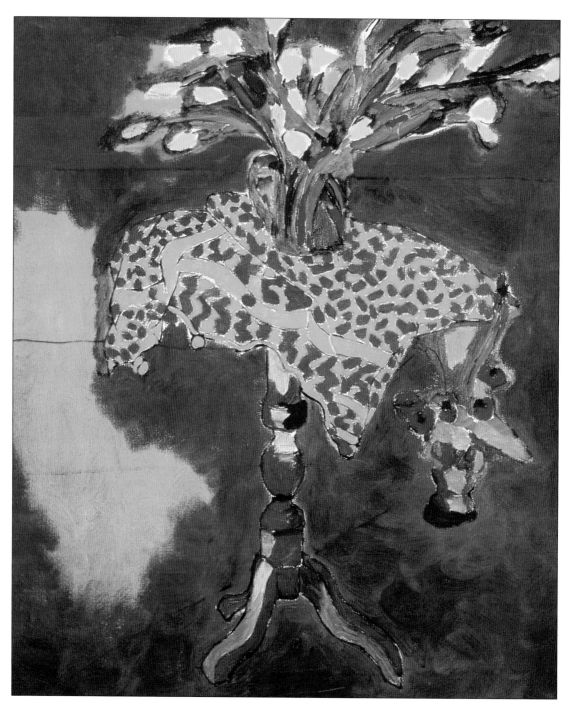

上圖：《平靜的一天》，飛利浦・薩頓，（Calm was the Day by Philip Sutton），油畫，紅、綠互補色讓此畫活了起來。

互補色

將紅、綠兩種互補色並列，將產生色彩上的最高對比。紅和綠、黃和紫羅蘭色、橘和藍，是主要的互補色對比，在色相環上有相對的位置。在畫作中並排使用互補色時，互補色將相互輝映，產生直接的視覺反應，賦予繪畫獨特的生命和活力。

少量的互補色即可使一幅畫改觀：可或多或少添加補色以掌控畫面的動力。少許的對比能吸引視線，但過量則可能因所有顏色互爭光采而適得其反。使用非色相環上正對的對比色會有細微的差別，但對立的動力仍然存在。

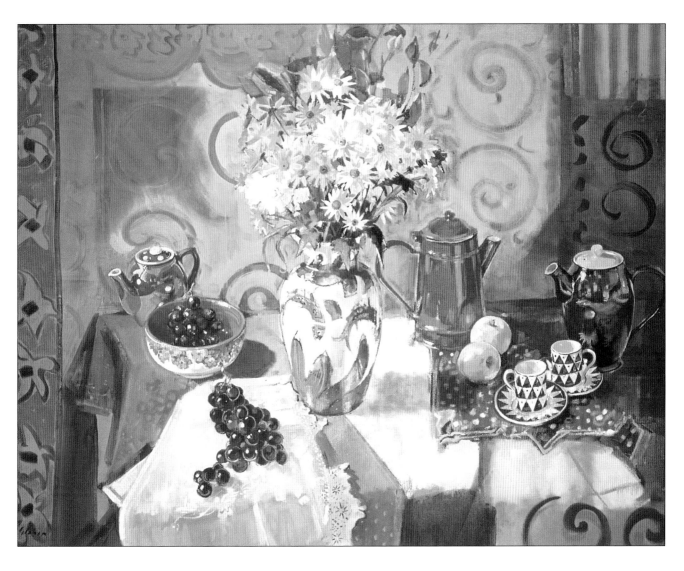

上圖：《誇張的水果》，彼得·格雷姆（Theatrical Fruits by Peter Graham），油畫，補色的相互影響是構圖的重要元素。

左圖：《靜物桌》，珊蒂·墨非（Still Life Table by Sandy Murphy），壓克力，富含肌理、樣式和色彩。

6

技法

發掘不同媒材的獨特屬性是藝術創作中令人興奮的部分。一旦畫筆接觸畫面，形式即已簡化，可傳達光線的微細變化並創造反射和肌理。簡約而少量的顏料即可創作出異常流暢的繪畫；馬奈是這方面的巨匠。不論使用何種媒材，素描和繪畫都是引導說服觀賞者產生視覺意像的捷徑，使其所見多於實際存在之物。

油畫

油畫有數種不同表現手法。可稀釋顏料，薄塗於畫布上；或使用直接畫法，以生動有力的筆觸在仍濕的塗料層表面塗繪另一種顏料；另一處理方式是將顏色疊在已乾的顏料上面。厚塗法和調色刀能創造厚重、如寶石般的肌理，柔和的調子則能在畫布表面上呈現極美的世界。此外，結合數種技法亦可呈現畫者所追求的效果。

油畫顏料乾燥的時間給予畫家更改畫布上顏料的自由：可刮除顏料或小心地使用松節油。一般來說，油畫顏料相當柔順而易修改（不像壓克力顏料，一旦乾後即無可補救！）。

油畫家的工作室

理想的工作室應與屋子的其它部份區隔開來。臥室後方、儲藏室、或車庫，通常是最後會待的地方。只要能保持室內乾燥、在冬天夠溫暖、並且有良好的光源，就無須另覓空間。筆者工作時總是開啓窗戶，保持空氣流通以減少油畫顏料產生的氣味。

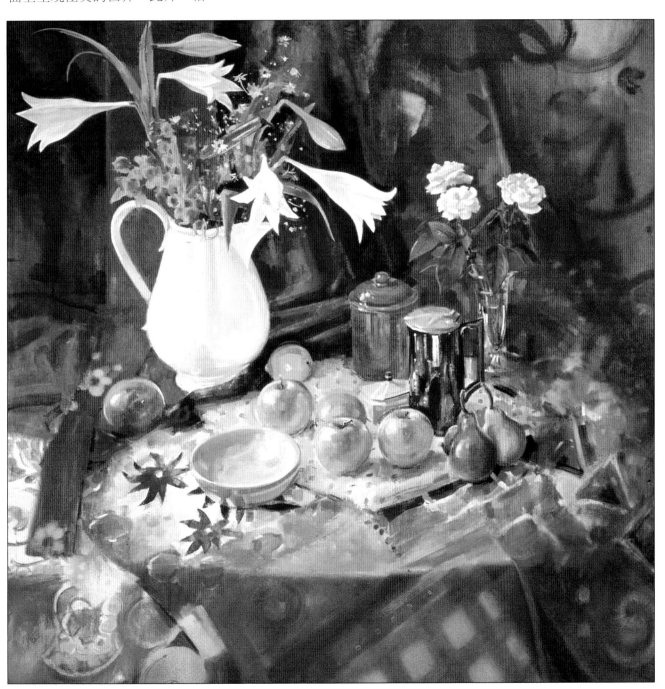

上圖：《美麗花束》，彼得·格雷姆（Flight of Fancy Flowers by Peter Graham），靜物油畫。

右圖：《瓶花》，珊蒂·墨非（Vase of Flowers by Sandy Murphy），厚塗的靜物畫。

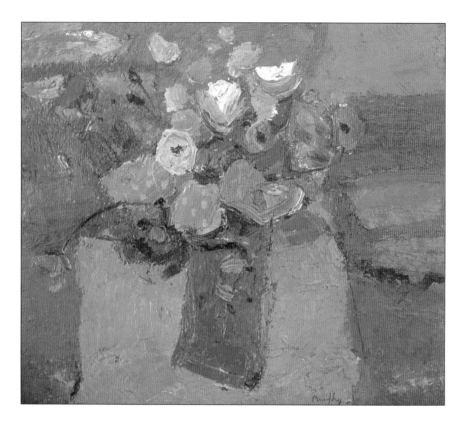

下圖：《早餐》，尼可拉斯·維拉諾，（Le Petit Dejeuner by Nicholas Verrall），油畫，高明地運用光線創造出此幅靜物桌。

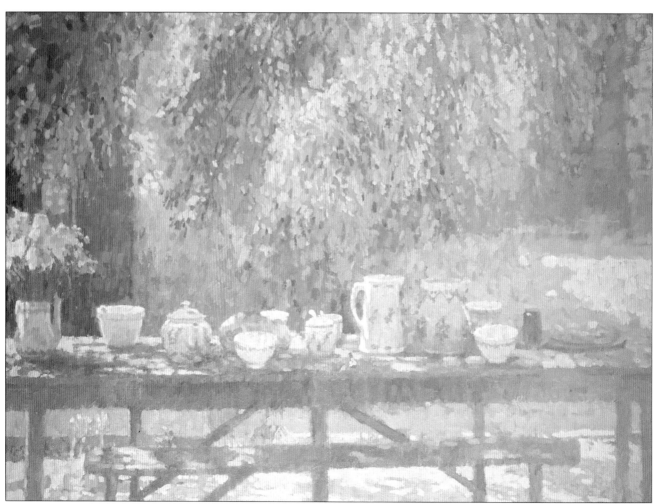

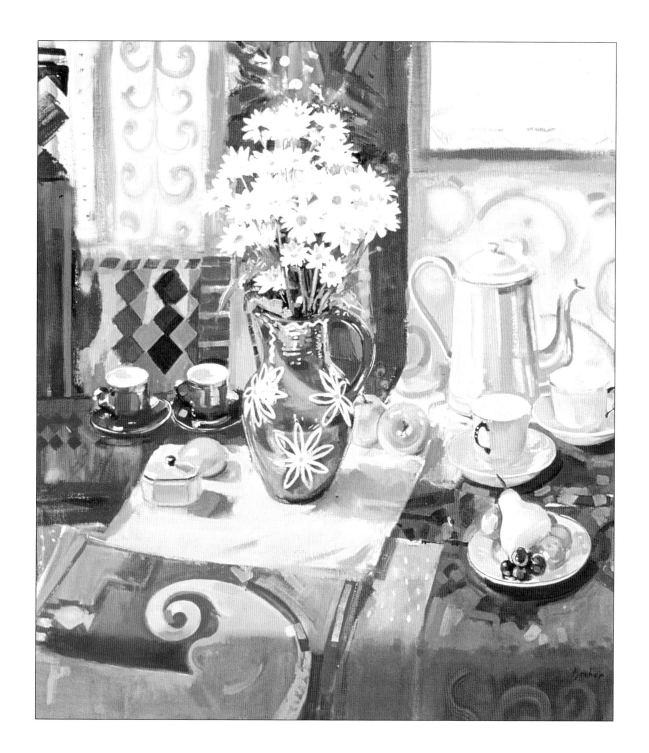

　　好的畫架是必須的主要設備。在此推薦工作室用的放射狀畫架，它可前後傾斜並提供畫者所需的工作角度。簡單的五斗櫃也有無可比擬的功用，能收納紙張、畫布、布幔和所有的工具。此外，需要一張堅實的小桌子擺置靜物組合，一張大桌子放置所有的器材、調色板、顏料、畫筆和媒材。

　　輕便的手提式畫架適合小型作品，卻不適合強而有力的畫作。為了提高便利性，筆者使用小型可攜式畫架做為在花園或溫室繪畫之用。

技法

　　油畫顏料的回應性意指沒有任何畫者會以相同方式使用這種媒材。在此描述讀者可嘗試的一些方法。

　　「始以淡薄，終於濃重」的技法（fat over lean）是指在過程中，逐漸於松節油／亞麻仁油混合劑裡，添加多一點的亞麻仁油。也就是說，開始時使用松節油占絕大比例的混合劑，會使溶液較快乾燥；而在後續的顏料層中添加較多的亞麻仁油，則會減緩乾燥的時間。如此將確保起始的顏料層不會後乾於後續的顏料層，而導致畫作表面產生龜裂的現象。使用此技法的標準方式是每天製作新的亞麻仁油和松節油混合溶液，且每次均額外添加幾滴亞麻仁油；並記錄加了多少亞麻仁油。

　　在仍濕的塗料層上塗繪另一層顏料的直接畫法，是法國印象派畫家用來捕捉瞬間精髓的技法。通常使用直接畫法的畫作是在短暫的時間內完成，雖可於事後加以補救潤色，但仍應對顏色、形狀及發展肌理等方面更加謹慎小心。此技法運用帶有明顯分色筆觸的有力筆法，為畫作帶進動感和活力。在處理陽光和陰影時，直接畫法是一個相當好的方法。該畫法所需的是速度和筆觸的準確性，想具備這些能力則需要多加練習。因為要歷經相當的練習後，才會覺得有進展，別因最初沒有好成果就深覺受挫。

　　透明畫法可使油畫產生最驚人的效果，廣泛地為文藝復興時期的畫家所採用，它需要的是耐心和事前規劃。透明畫法基本上是塗繪一層稀薄的透明色彩，以

上圖：《去夏的兩星期》，詹姆士·麥唐諾（Two Weeks Last Summer by James McDonald），油畫，使用透明畫法創造豐富明亮的外層。

創造明亮光澤的表層。不需應用明確的筆法或使用強烈的顏色就能巧妙變化色彩和調子。

右圖：《有石罐、水盆和布的靜物》，亞瑟·伊斯頓（Still Life with Stone Jar, Pan, and Cloth by Arthur Easton），油畫，亞瑟·運用「始以淡薄，終於濃重」的方法塗繪。

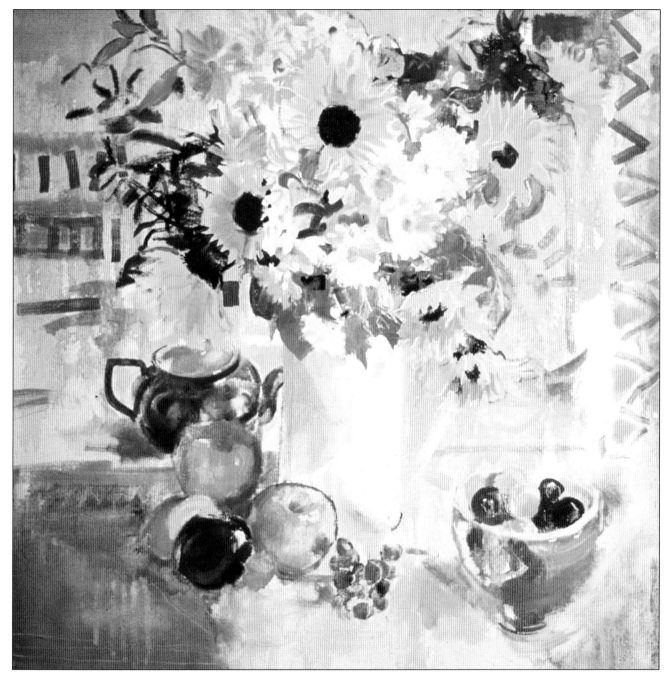

上圖：《有茶壺的靜物》，彼得・格雷姆（Still Life with Teapot by Peter Graham），油畫，以直接畫法捕捉瞬間。

個人的方法

　　筆者個人偏好某些顏色，例如藍和綠色調，對希臘群島的醉人色彩和地中海的蔚藍海岸特別有感覺，也會選擇能反映當下喜好的主題（見82頁）。

　　筆者會用鈦白和檸檬黃在畫布上輕輕勾出靜物構圖。用非常稀薄的顏料點出物體的顏色（見83頁），使用大扁筆或榛樹鬃毫畫筆以大量的稀釋顏料刷出背景的大致區域和物體的初步形狀，並用棉布拭去滴落的顏料（見82頁）。在建立色彩、形狀和陰影時，運用傳統的「始以淡薄，終於濃重」之原則，逐漸在顏料和松節油的混合液中添加更多的亞麻仁油。於進行的過程中利用顏料的流動性來改變結構。基本上並不會太注重規則和形式，也經常於完成的畫面中留下一些粗略描繪的區域，以便與細緻的圖案和物體作對比。

黑花瓶和蘋果
油畫

彼 得 · 格 雷 姆

彼得·格雷姆運用鮮明的色彩組合，成功地掌握到這組靜物的圖案、色彩和對比。

調色板

檸檬黃、溫莎檸檬、鎘黃、金黃、那不勒斯黃、赤土玫瑰紅、生赭、暗紅、鎘紅、鎘猩紅、耐久玫瑰紅、鈷紫羅蘭、法國群青、靛青、鎘綠、溫莎綠、普魯士綠、鈦白色。

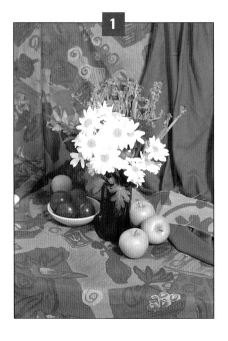

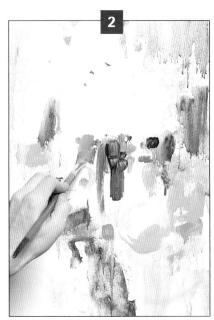

1 有藍、棕色圖案的布幔框住具有強烈討喜色彩及天然形狀的水果和花卉構圖，而中心位置的反光花瓶則提供一個吸引人的描繪主題。

2 使用大扁鬃毫畫筆（12號）和大量松節油，鬆散地刷上大致的顏色和陰影。在此初期階段並未花費大量心思於細節部份。

3 使用較精細的筆觸創造花朵間的外形，並在構圖中較暗的部份使用紫羅蘭和赤土玫瑰紅。此刻小心地不在物體間創造過於強烈的對比。

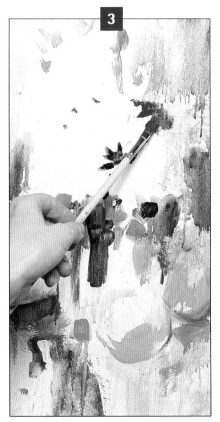

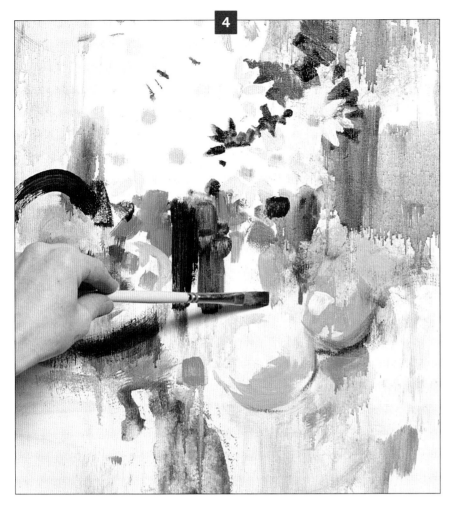

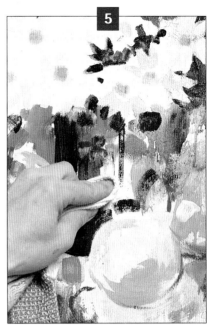

4 此時已大致刷上所有顏色，可想見最後的構圖成果。

5 用棉布拭去畫布上多餘的顏料。

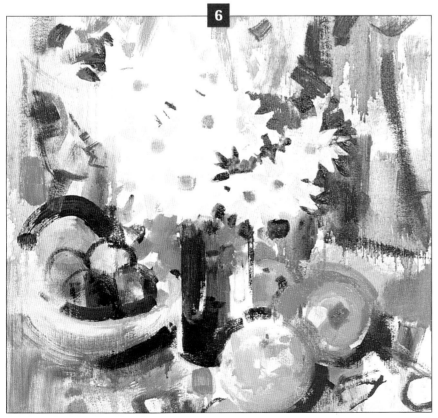

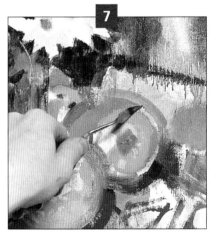

6 開始謹慎處理構圖，用稍微濃一點的顏料建構色彩。並加入非主要的形狀，例如前景的圖案。

7 用畫刀刮出蘋果周圍的輪廓；顯出底色，使水果的輪廓更加分明。

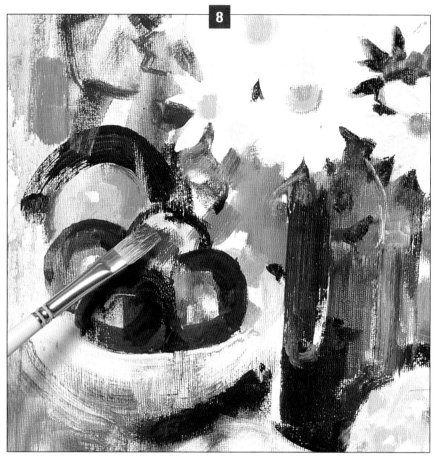

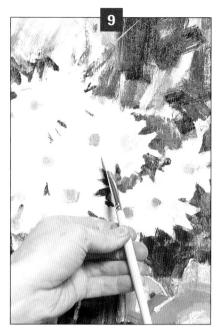

8 此階段以顏色而非細節表現花朵。

9 用鈷紫羅蘭和鈦白的混色，運用扁鬃毫畫筆的筆緣壓印出花瓣形狀。

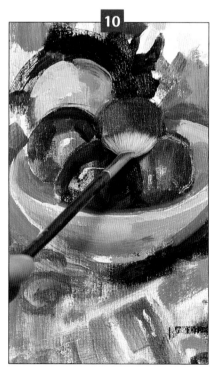

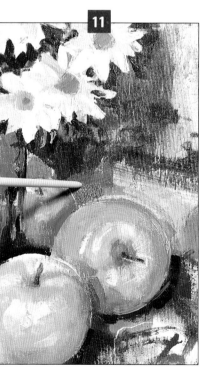

12 用非常深的顏色表達花瓣間的負像，製造出強烈的對比。在這些部份使用的是靛青和普魯士綠。

13 最後的作品為一具有高度色彩的構圖，以鬆散而流暢筆觸的細緻筆法呈現自然的調子和形狀。

10 此處使用扇形畫筆將暗、淺調子混合在一起，製造柔和過渡，並賦予水果三度空間感。

11 筆桿也有作用：此處可用來創造橘色布料的肌理，以強調和蘋果的光滑表面之對比。

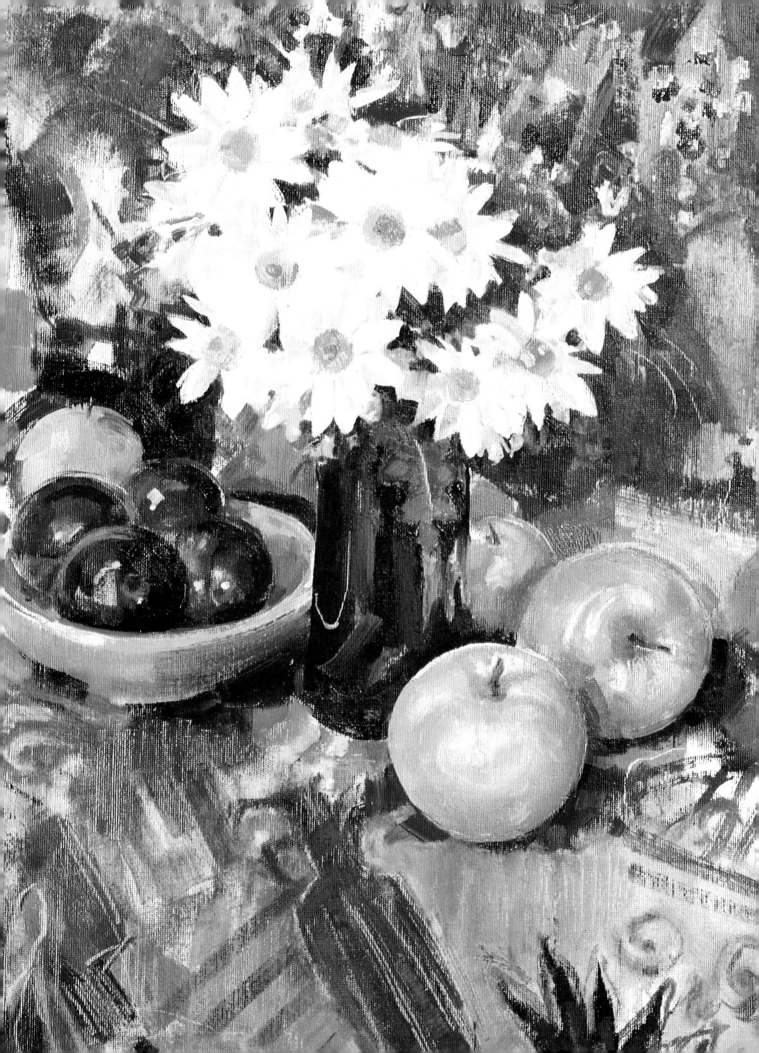

上圖：調色刀做為混色之用。

筆者個人會盡量避免在畫作上直接混色。混色應該在大調色板上進行，且最好使用畫刀（見左圖）。大調色板才有足夠的空間，以容納數種不同的混合顏色在調色板上保留一段時間。這有助於比對色彩，或使用更多的相同顏色。混合的顏色量要多於實際所需；因為永遠無法得知在稍後的繪畫過程中是否會使用相同的顏色。

當畫面大部份已發展至形狀和形式明顯呈現後，筆者才會進行細部的色彩變化：例如反射在水果或擦亮的咖啡壺上的光線。處理細部時，均使用小扁筆或貂毛畫筆。

若擔心在畫布上運用太多顏料會使色彩混濁，筆者多會使用「拍打」這個技巧來除去多餘的顏料；有時也會用畫刀來進行刮修的工作（見第八章），以創造輪廓或有助於整體構圖平衡的肌理。

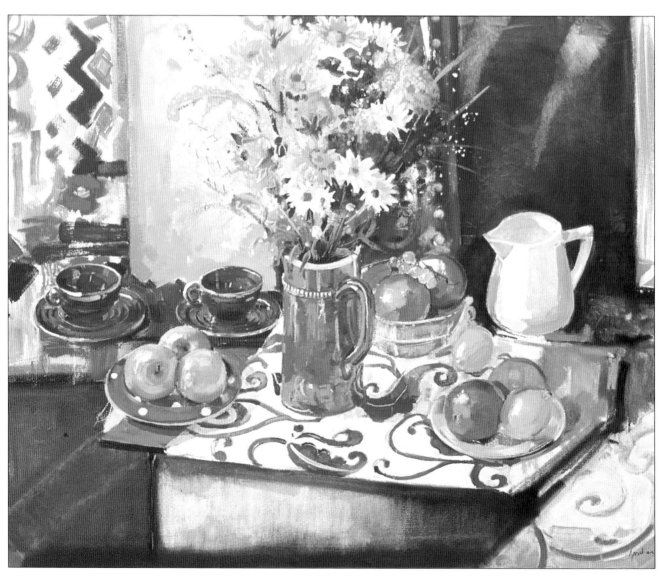

上圖：《裝飾藝術桌》，彼得·格雷姆（Art Deco Table by Peter Graham），靜物油畫，大膽的色彩結合謹慎處理的細部。

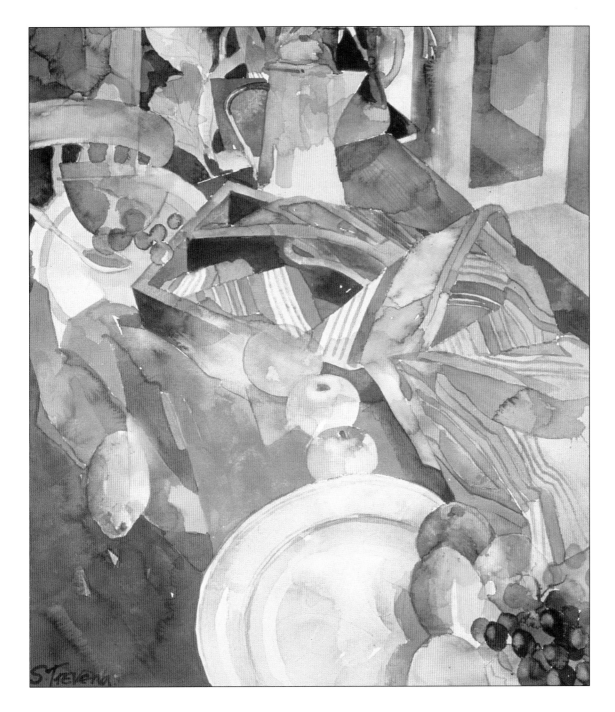

上圖：《有黃色布料的靜物》，雪莉·特拉維納（Still Life with a Yellow Cloth by Shirley Trevena），水彩靜物，捕捉到反射的光線。

水彩

　　最傳統的英式繪畫媒材就是水彩。使用細緻淡彩和清新色彩時的愉悅，使水彩靜物成為最輕鬆而令人滿意的工作之一。只要謹慎層疊色彩，就能使水彩展現花卉和光線的轉瞬性質，並能創造出卓越的深度和強度。想描繪杏桃的表面粉衣或蘋果的半透明外皮時，水彩具優於其他媒材的精緻特性。

　　塞尚善於運用斷續的筆觸和透明塗法來捕捉反射的光線。他經常使用紙張的實際表面充當畫作的調子。只用少數小心塗繪的透明色彩和幾許示意筆觸，並讓大範圍的紙張留白，進而使他的主題突顯而極具說服力。他是史上少數能透過水彩而找出構圖、表現力、形式、和輪廓等問題之

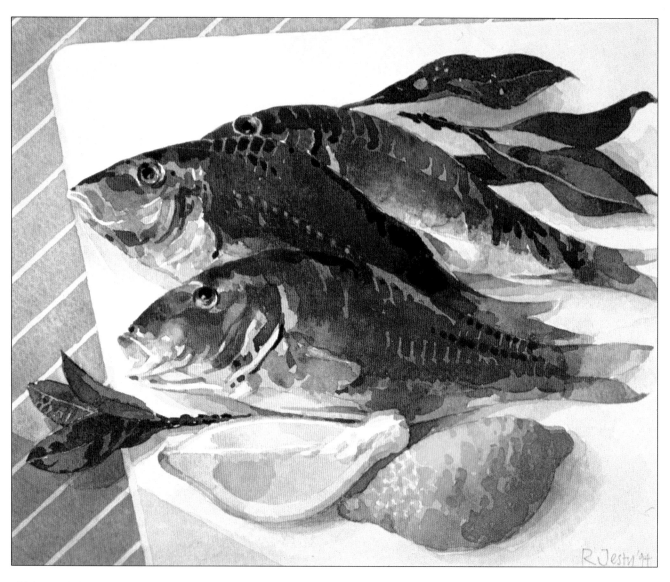

上圖：《紅鯡魚》，雷諾・傑斯（Red Mullets by Ronald Jesty），水彩，以精緻的淡彩生動地描繪出引人注目的外型。

解答的畫家之一。

此種透明媒材的多功能性是它如此吸引藝術家的原因之一。運用水彩繪畫需要訓練和耐心。嘗試塗染每一種顏色淡彩後，才能了解各個色彩的特性及效果。有些顏色是非常濃烈的，例如普魯士藍，只要一點就足以使用。在透明顏料層上再覆蓋一層透明色彩，會產生相當精巧的效果，進而賦予畫作極佳的深度。

使用水彩時，紙張的性質相當重要，因為紙張本身的白通常會成為畫面的留白部分。畫家可運用紙張的紙痕將筆觸轉化成具描述力的表面肌理。例如可用滿載顏料的畫筆滑過粗糙的紙面，來呈現橘子或檸檬的表皮，如此一來，顏料可跳出並誇大紙張的表面。

技法

使用水彩須由淺到深，但要適應一種基本上沒有白色的媒材需要非常小心地構圖。在實際的運用上，可使用中國白或不透明水彩，但純粹派藝術家卻寧可不考慮白顏料。一般來說，使用水彩時可加深區域顏色，卻很難使顏色變淺。若慣用油畫和不透明水彩，要轉換成水彩則需要去習慣。不過一旦熟悉此種媒材的透明特性，就會樂在其中。

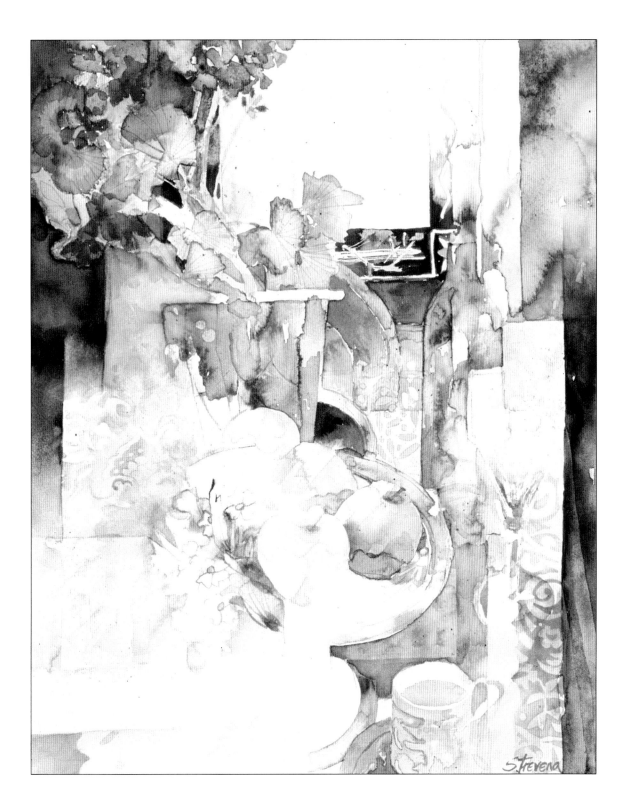

上圖：《藍色水果盤》，雪莉·特拉維納
（Blue Fruit Bowl by Shirley Trevena），水
彩，紙張本身的白色在完成的作品中發
揮最大的效果。

淡彩技法巧妙地使用拖把筆
和畫筆，使水彩令人感覺愉快和
有趣。濕顏料的自發效果和隨機
特性會產生意想不到的成效而為
畫作帶來生命力。水彩淡彩既可
明顯也能內斂，可緊密連結繪畫
元素。天然海綿可創造極佳的效
果；用海綿輕觸濕淡彩可成功地
提亮顏色。也可使用海綿薄塗半
透明色。

可用蠟或遮蓋液保留紙張的
白色部份。首先用蠟或遮蓋液塗

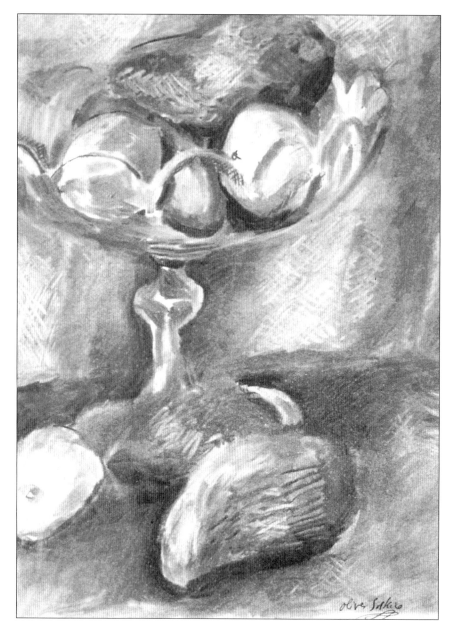

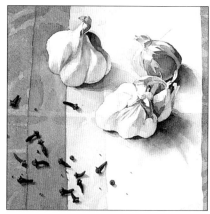

抹想保持潔淨的區域，當在蠟層上塗繪淡彩後，會形成非常動人的雜色肌理。使用蠟或遮蓋液的差別在於蠟無法從紙面上去除，但遮蓋液可用手指揉去而顯露底層的白色紙面。

運用濕中濕技法（wet-on-wet）可極致發揮水彩的獨特效果。此法意味在潮濕的紙面上塗抹濕顏料，或是在潮濕的塗料層表面上塗繪另一種濕顏料。這種畫法的結果雖無法預期，但就是因此種隨機特性使藝術家興奮期待。要想獲知運用此技巧將產生何種色彩效果的唯一方法，就是試驗不同的紙張和溼度，視其可達成何種效果。以水彩而言，用水稀釋顏料就可獲得較淺的調子，而運用濕中濕技法的滲色效果能達成獨特的漸層調子和色相。

傳統的乾疊技法（wet-on-dry）可產生水彩明亮通透的特有效果，是將顏色疊在已乾的顏料上面，而最終獲得明亮、閃爍的完成層。

白色紙張之美在於它能從層水彩顏料中顯露出來。小心不要過度使用顏料，因過度塗染會使此種纖細媒材變濁而無生氣。

彩色墨水也值得一試，它可達成出色的彩色影像。使用的方法類似水彩，差別在於高濃縮的彩色墨水需用多量的水加以稀釋。在乾後的墨水層上使用鉛筆能有效結合形式。

上圖：《濃艷的黃水仙》，雪莉・特拉維納（Hot Daffodils by Shirley Trevena），色彩的飽和度也可以水彩達成。

靜 物 桌

水彩和金粉

珍 妮 · 惠 特 利

這幅由珍妮·惠特利以水彩和金粉所創作的靜物畫，示範淡彩結合細部而呈現出此媒材獨特的明亮通透特性。

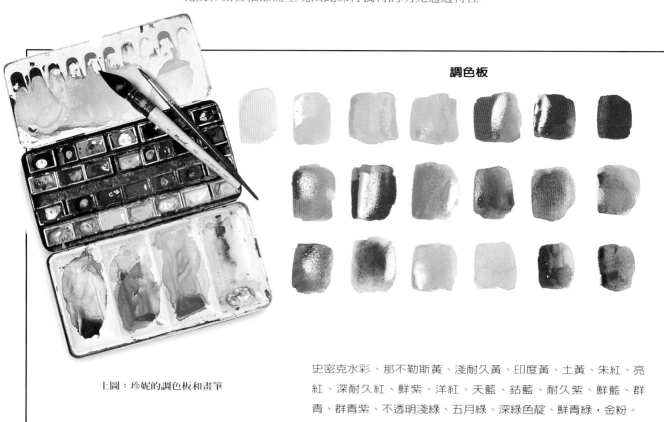

調色板

上圖：珍妮的調色板和畫筆

史密克水彩、那不勒斯黃、淺耐久黃、印度黃、土黃、朱紅、亮紅、深耐久紅、鮮紫、洋紅、天藍、鈷藍、耐久紫、鮮藍、群青、群青紫、不透明淺綠、五月綠、深綠色靛、鮮青綠，金粉。

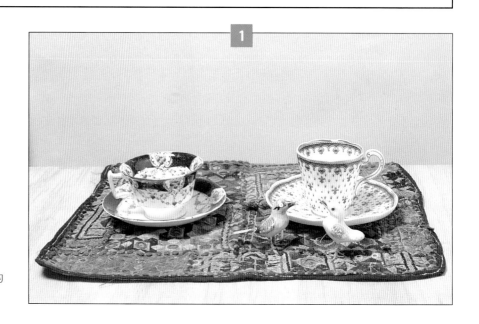

1 華麗的擺設正是探索色彩和輪廓的絕佳機會。

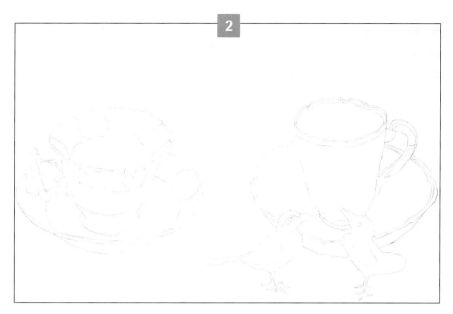

2 紙張繃平後，用鉛筆線條小心畫出構圖，並未加上任何漸層陰影。

3 運用濕中濕技法，使用七號拉斐爾松鼠毛拖把筆刷出大型、飽滿的筆觸。畫家在所有時刻均持續顧及物體的調子和顏色，使之不脫構圖的範圍。

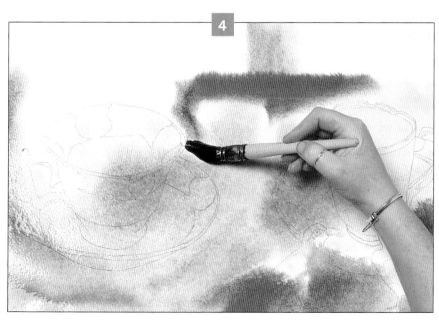

4 產生多彩的背景，而顏色逐漸佈滿紙張且相互滲透。畫家的動作迅速，使併色的過程得已產生。

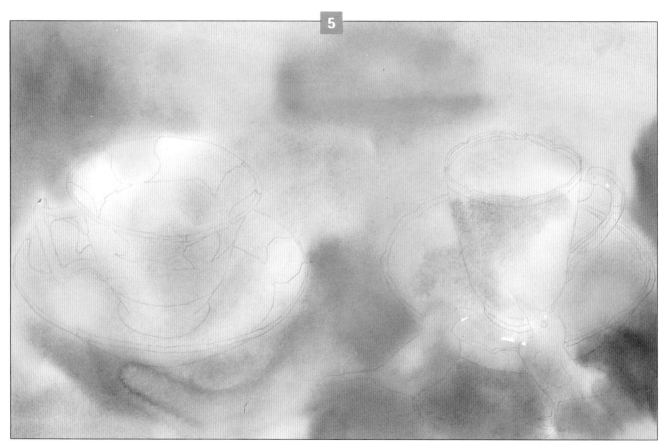

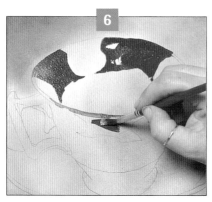

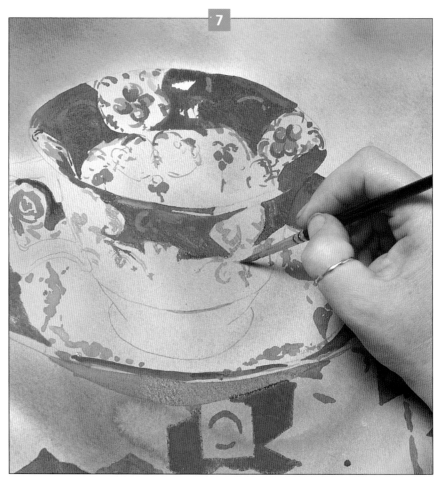

5 背景完成後，停留待乾。注意留白或淡抹黃色的部份就是畫作最後的高光區域。

6 使用六號圓貂毛筆添加細節。以群青和群青紫彩繪茶杯的圖案。

7 彩繪其中一物件至幾近完成的階段，以便判斷底層淡彩的明亮效果。

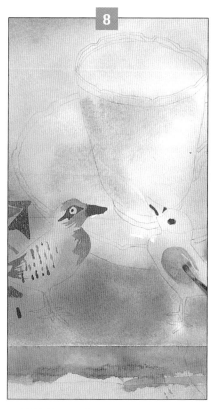

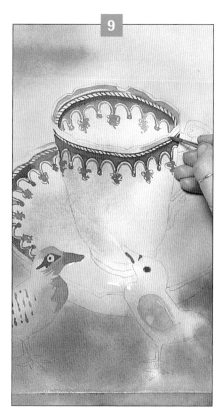

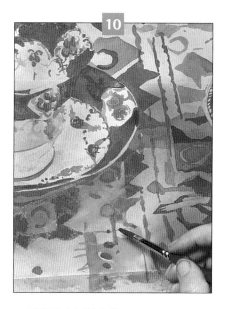

8 塗繪較深的淡彩，讓部份底層顏色顯露出來。水彩的隨機特性在此處完全展現，尤其是黃色淡彩完美地為裝飾鳥提供出色的光暈。

9 建構圖案以結合構圖。

10 桌墊的圖案因杯盤的複雜花紋而得到平衡。

11 以軟布沾金粉輕拍做為最後一筆，加強畫面的區域。

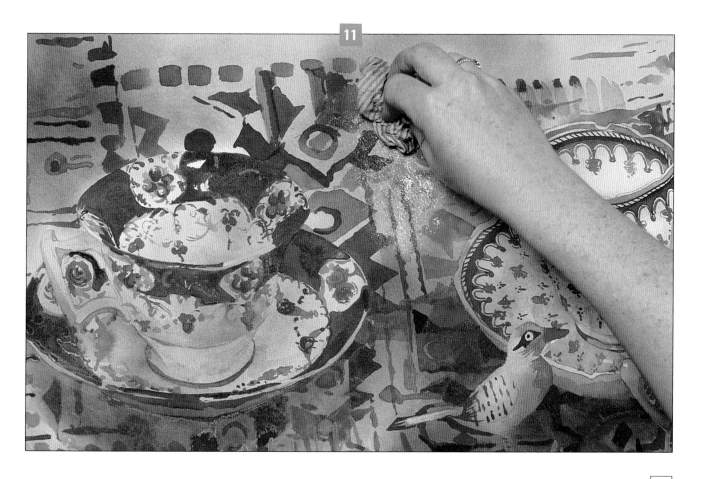

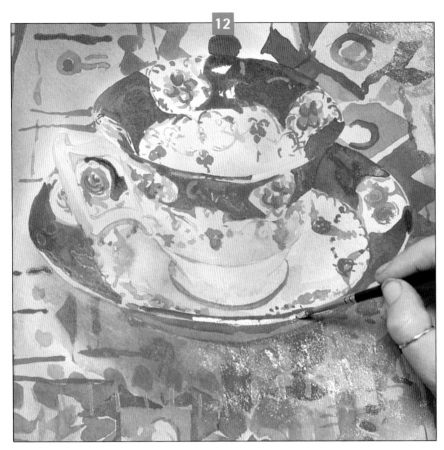

1 2 用金粉點出茶碟邊緣的高光部份。

1 3 完成的作品展現水彩可反射光線並結合精緻圖案和細部的精彩效果。

上圖：《熱帶花園》，珍妮・惠特利（Tropical Garden by Jenny Wheatley），使用水彩、粉彩、染料、聚醋酸乙烯脂膠和不透明水彩。

不透明顏料

　　不透明顏料，或稱爲設計師的不透明顏料，具有水彩的性質和不透明度。此種媒材能創造純色彩的平面區域，也能達到漸層的調子。不論對初學者或有經驗的畫家均十分適用。

　　使用不透明顏料開始描繪靜物的好方法是在構圖中刷染淡彩，而此初階段可使用合成纖維筆刷和貂毛畫筆。接著可逐漸利用顏料的不透明性。

　　和水彩一樣，保護淺色區域非常重要，差別在於可再次塗繪不透明顏料而修改畫痕。這種色層覆蓋的能力對於初學者在追求滿意構圖之際助益良多。

　　在調水時添加一些聚醋酸乙烯酯膠（PVA）可獲得極優的光亮表層，而在較後的階段使用阿拉伯膠，將可爲畫面添加光澤並賦予色彩更多的活力。鬃毫畫筆和貂毛筆適合塗抹此種顏料，但海綿和牙刷也是不錯的工具，能爲肌理創造額外的面向。

　　在染色的紙面上使用不透明顏料能產生令人驚豔的效果，主要是由於顏料具有不透明性，與水彩結合能創造出完美而富表情的效果。

壓克力

　　壓克力顏料是另一種令人期待的選擇。它是一種共容性相當高的媒材，能應用在絕大部分具有吸收力的表面上，包括畫布、紙張、和紙板。

左圖《藍色鏡子》，珊蒂・墨非，（The Blue Mirror by Sandy Murphy）以壓克力顏料畫出充滿活力的肌理和圖案

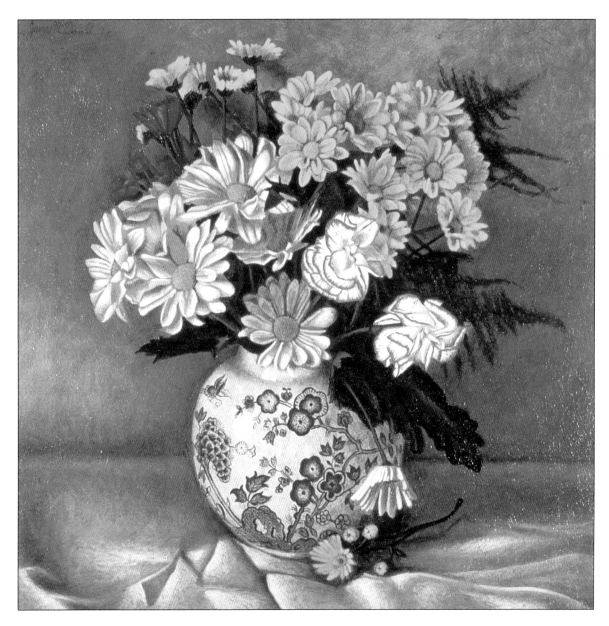

上圖：《珍娜的花瓶》，詹姆士‧麥唐諾（Janets Jar by James McDonald），以壓克力顏料掌控色彩。

　　因壓克力顏料是水溶性顏料，在使用前須先繃平和固定畫紙。有許多品質優良的壓克力畫布和畫板可供選擇。

　　繪畫者必須讓自己熟悉各種不同的媒材和其伴隨的效果，此點非常重要。各種媒材均能創造極佳卻不同的表面光亮度。不論是厚塗法或淡彩，其靈活性均能振奮人心。

　　由於快乾的特性，壓克力顏料可多層次塗抹，產生非常光亮的表層。和水彩不同，壓克力顏料就算塗抹多層也可快速顯現成果。有些畫家甚至使用吹風機加速乾燥的過程。

蛋膠彩

　　傳統的蛋膠彩技法持續應用至十五世紀末，而在今日面臨復興。此種水性媒材利用蛋黃的黏合特性來結合色料。傳統上是繪製在塗有數層石膏底的木板上。白石膏的顏色會在蛋彩間透露出來而強化反光的效果。

　　蛋膠彩能創造明亮、透明的表層。因其快乾的特性，畫家必須非常巧妙地建立調子和漸層；也由於其黏和速乾的性質，蛋彩必須使用短筆觸，且顏色不能互相混合。

粉彩

使用粉彩無疑是在藝術之路上邁進一大步；不僅有豔麗奪目的色彩，也能獲得極佳的繪畫能力。粉彩可創造純色區塊或肌理和交叉影線，也可以精巧地融合調子。

有些藝術家基於粉彩可發揮多層次的疊色效果而達成渾厚、豐富的肌理，將它視為「繪畫」。當粉彩發揮到極致時，實難將其與繪畫做區分。

繪製粉彩靜物時，首先輕描亮面和陰影，然後逐漸加重筆觸來建立構圖。粉彩可在水彩色層或染色的紙面上呈現非常好的效果。可考慮和構圖同色調的紙張，例如，暖棕色的紙張可使赤陶壺靜物更顯出色。

盡可能不要太早耗盡紙張的「紙痕」，否則會導致紙面阻滯而無法再容納其餘粉彩色料。有些畫家使用砂紙，可重疊顏色而不至於充塞紙痕。

有個防止粉彩條從工作檯滑落的小訣竅：在桌面上貼瓦楞紙板，將粉彩置於其上，即可阻止粉彩從桌緣消失──在地板上摔成好幾截！可將剩餘的粉彩條收集起來以備不時之需，隨時用於添加高光和小細節。準備一碗米，把弄髒的粉彩條放進去，稍微搖動之後，就能清乾淨了！

下圖：《有桃子的靜物》，大衛·耐比（Flower Still Life with Peaches by David Napp），粉彩，大膽地使用粉彩。

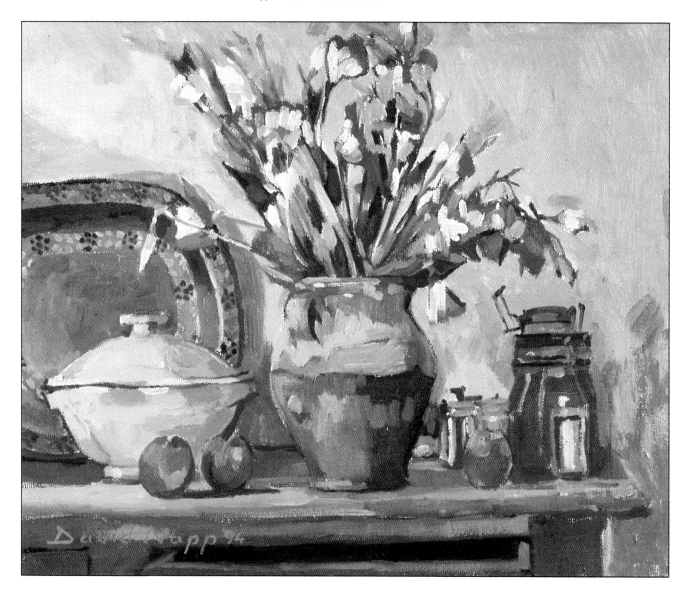

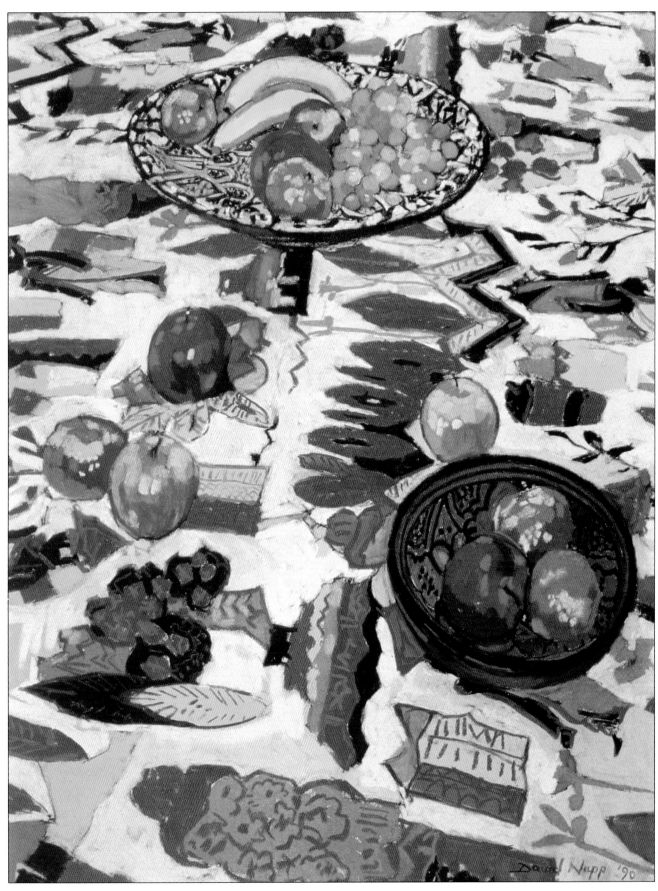

上圖：《摩洛哥靜物》，大衛·耐比（Moroccan Still Life by David Napp），粉彩，具有明顯圖案的動態透視。

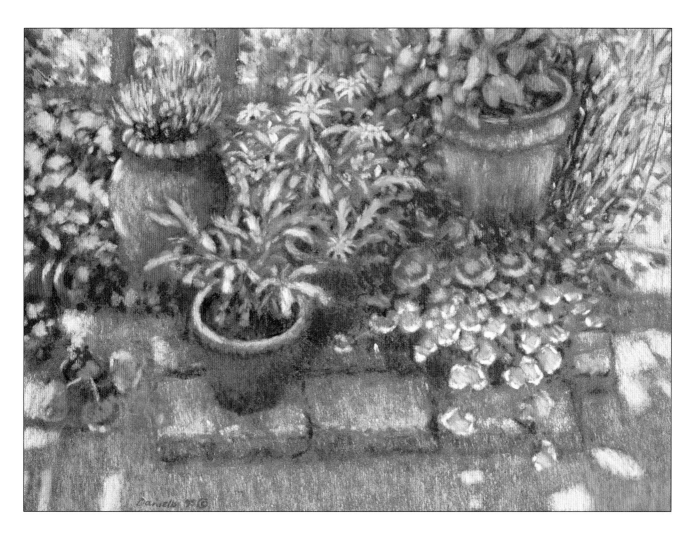

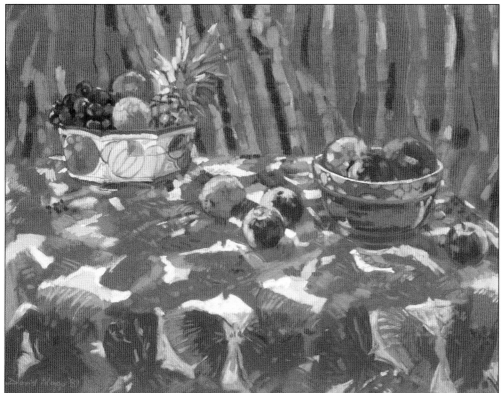

左圖：《水果盤和泰絲》，
大衛‧耐比（Clairce Cliff
Pots and Thai Silks by David
Napp），粉彩，強烈色彩帶
來衝擊力。

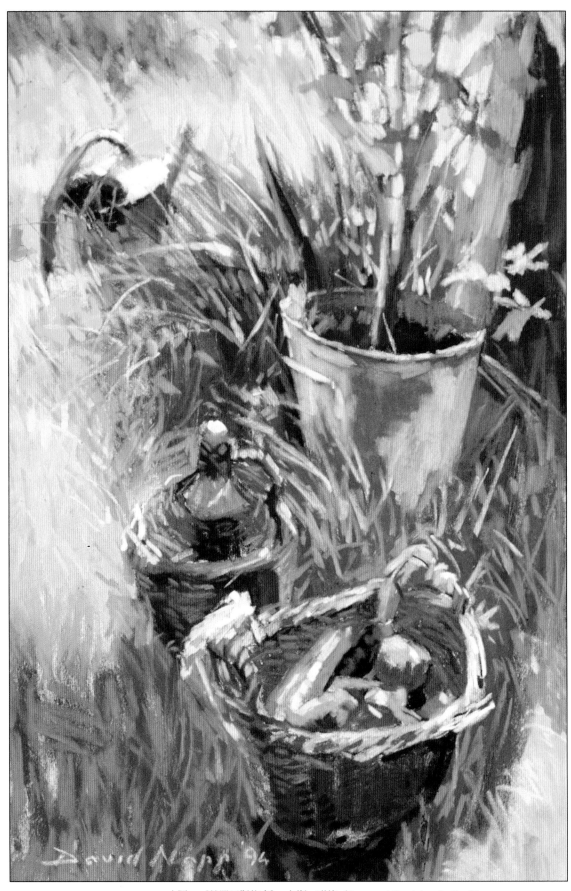

上圖：《普羅旺斯物產》，大衛・耐比（Provencal Provisions by David Napp），粉彩，運用強有力的繪畫元素並使用透視法。

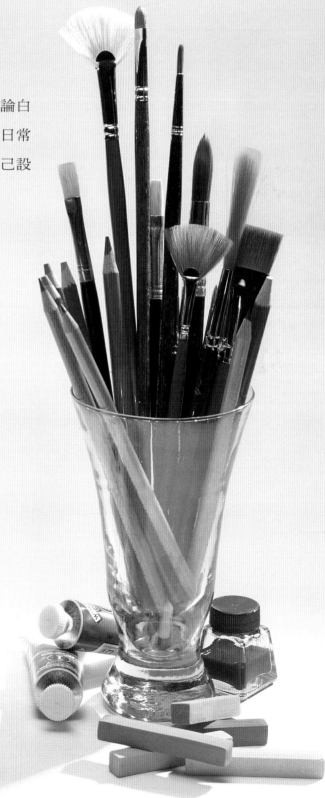

7

良好的練習

持續作畫和練習是藝術家常面臨的一個大問題。不論白
天或夜晚，找出適合心情的時間，然後將之轉變成日常
的例行常規。撥出特定的時間待在工作室，並為自己設
定一個可達成的目標。

工作的準則

工作室的準則（discipline）是所有的器具都必須持續保持乾淨。並備有乾淨的棉布以清潔畫筆，和擦拭滴落的顏料。

工作室最好每年粉刷一次，這會強迫自己清出堆滿各個角落的瓶罐、畫板和舊顏料罐。徹底刷白牆壁不但可去除這一年以來在工作時所潑濺而堆積下來的顏料污漬，還會讓沉悶的環境活躍起來。

下圖：《迷人的蘋果靜物》，彼得·格雷姆（Magical Apples Still Life by Peter Graham），油畫，色彩和圖案的相互作用創造出令人興奮的構圖。

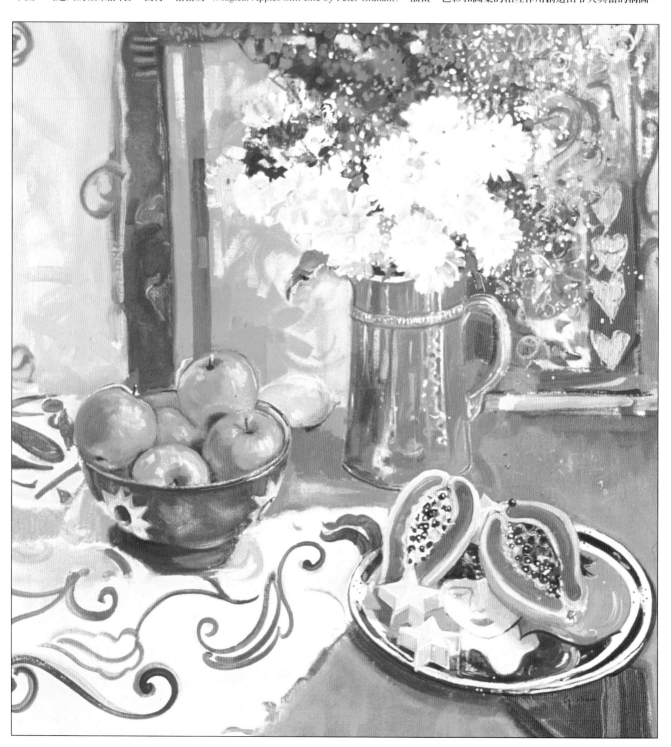

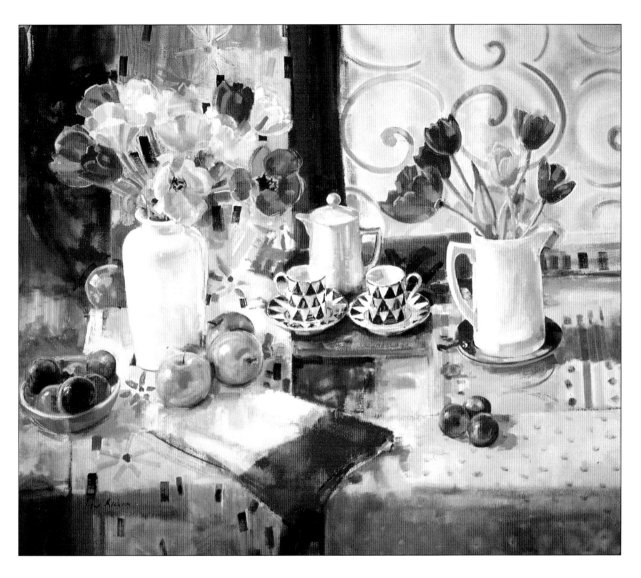

上圖：《有鬱金香的靜物》，彼得‧格雷姆（Still Life with Tulips by Peter Graham），油畫，捕捉到花朵細緻而短暫的特性。

左圖《有水果和蔬菜的靜物》，雪莉‧特拉維納（Still Life with Fruit and Vegetables by Shirley Trevena），令人想起廚房景象的水彩靜物。

改變光線

在自然光線下工作時，會持續產生對比改變的問題。試著在工作室有最多漫射光時擺設靜物，並找出有最少直射光的位置。隨著季節改變，工作室中有最少直射光的區域也會跟著改變。姑且將之視爲優點─整年都可在不同的位置上工作。

打底和上膠

壓克力底是適合油畫和壓克力畫的底子，通常會上兩或三個塗層。也可選擇用兔皮膠來上膠的傳統方法。膠料會黏合表面細孔，減低基底材的吸收性，以阻止顏料層裡的油質滲入畫布及進而產生的表面龜裂和剝落現象。上膠前必須先將乾膠粒浸泡在水裡，然後以慢火加熱。

上膠或打底時，須使用最佳品質的室內設計師筆刷，因劣質的筆刷可能會脫落，導致在表面上留下刷毛。一般來說，可使用二英吋的鬃毫畫筆。要製造表面肌理時，先打底，然後小心地在仍濕的塗料層壓上有紋理的布料，例如厚帆布，再慢慢剝離。布料的紋路就會留在基底上。

下圖：《玫瑰桌》，珊蒂·墨菲（Rose Table by Sandy Murphy），混合媒材，光線在完整構圖中不可或缺。

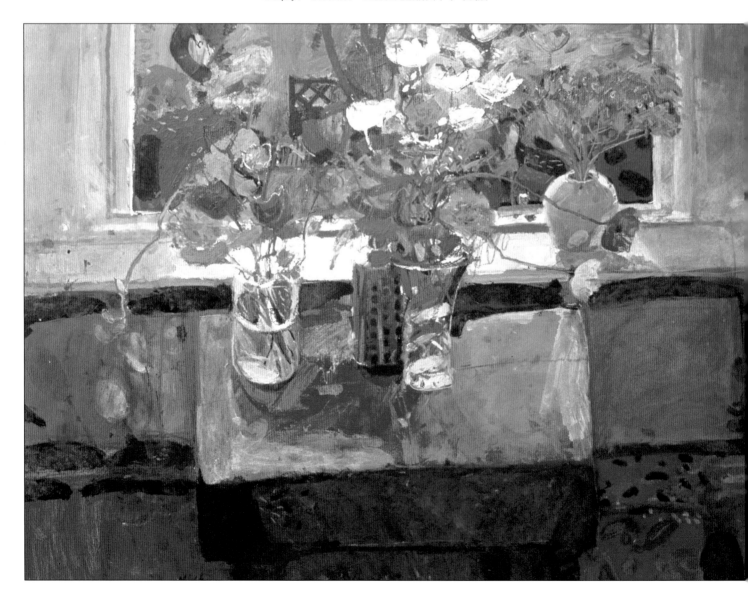

調色板

最好將顏料依顏色分類：例如，法國群青、鈷藍、靛青和天藍組成藍色類，其次可擺放紫或綠。色相環上的次序是很好的依循原則。

在調色板上的相同位置添加同色的新顏料具有許多優點，最重要的是因知道每種顏色的位置而可以立刻找到特定顏色（見下圖）。

以油畫顏料來說，只要在每種顏色旁留有足夠空間以供混色，通常就不需清洗主調色板。混合的顏色在繪畫過程中有助於色彩平衡，若立即清洗的話，就會喪失參考依據，而且也許很難再混出相同的顏色。

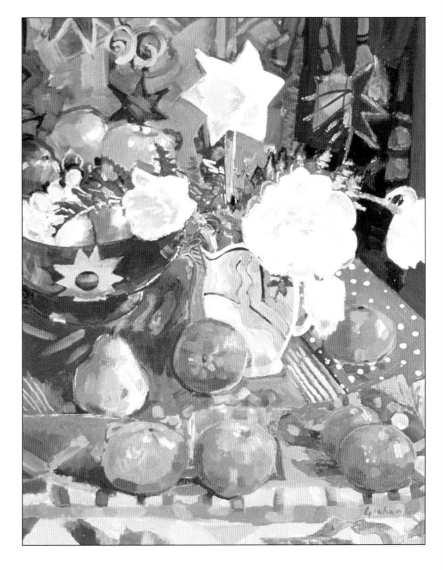

上圖：《迷人的桌子》，彼得・格雷姆（The Magical Table by Peter Graham），整體構圖的色彩平衡極為重要。

左圖：《油畫家的調色板》（The Oil Painter's Palette，）色彩的安排是固定不變的。

畫筆的保養

　　照顧畫筆是非常重要的。畫筆或許是藝術家使用的器具中最昂貴的部分，自然也最不容許輕忽照料。每次使用水彩或不透明顏料後，若可能的話，將畫筆置於水龍頭下以冷水清洗，要確定色料已完全清除。若畫筆留有些許乾涸的色料，可放進加有少許象牙牌冷洗精的溫水瓶中輕輕搖動。使用壓克力顏料時，要記住絕不能讓顏料在畫筆上乾涸，否則畫筆就報廢了。畫時將畫筆安置在盛有水的容器中，直至再次使用，並用溫肥皂水清洗畫筆。

　　清洗油畫筆須極小心謹慎，記得用石油酒精和愈軟愈好的棉布。可在畫架旁放置一罐藝術家用的石油酒精以浸泡畫筆。一旦清洗溶液變成混濁的灰色就要馬上更換。不要任由畫筆筆頭朝前地插在罐子裡。每天工作結束後就應用肥皂和水清洗畫筆，以延長畫筆的使用期限。

　　清洗貂毛畫筆之後應將筆尖重新整形：用手指沾少許唾液即可。存放所有畫筆的適當方法是讓筆毛朝上、插放在瓶罐或舊咖啡壺中。

　　畫筆會損壞的情形大部分都發生在混色的過程中。若不按條理、也不小心調色的話，畫筆很容易就會報廢。因此有些畫家習慣使用調色刀混色。若讀者選擇用畫筆混色，最好用舊畫筆，而將好畫筆留做塗抹顏料的真正工作！鬃毫畫筆的外圍筆毛會逐漸變短而使筆頭呈尖形。此外，永遠不要用貂毛畫筆來混合油畫或壓克力顏料，否則筆毛會傾斜和脫落。使用貂毛筆時，須非常小心而勿使顏料殘留在筆肚上。畫筆上的顏料須清除乾淨才不致污髒下個顏色。總之，務必持續且謹慎清理所有畫筆。

　　合成纖維畫筆也須小心處理。若不當使用也會破壞筆形。不要讓畫筆承載太多顏料，否則筆形會改變，導致不能適當發揮功能。

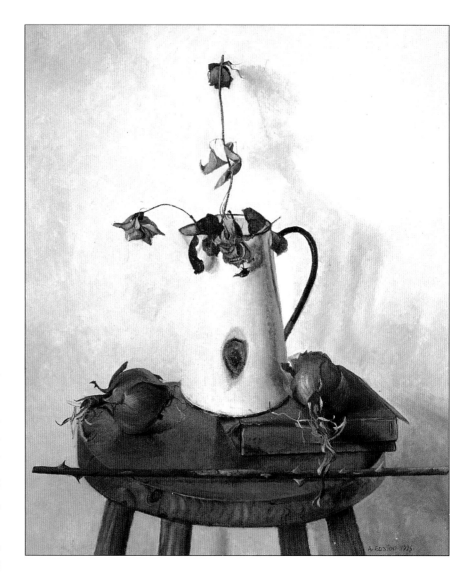

上圖：《洋蔥、瓷壺和枯萎的玫瑰》，亞瑟·伊斯頓（Onions, Enamelled Jug and Withered Roses by Arthur Easton），油畫，以乾燥玫瑰為主題的靜物。

花卉和水果的照料

採用切花容易破壞計畫。枯萎凋謝的花朵是藝術家的頭痛問題！需要速度和對色彩的即刻認知，以及眼和手的協調。精確的細節對畫家來說並不如對植物學家來得重要。畫家只需幾個熟練的筆觸就能成功地呈現上百花瓣的印象。需記住，繪畫速度的快或慢與作品成功與否並無任何關連。若打算描繪細膩的花朵，就盡可能在最早的階段集中心力於花朵的外形和肌理。

若花莖在採摘後未能馬上浸入水中，就必須重切，否則易乾而不會立即吸水。此外，需斜切花莖才能讓花朵有較大的面積可吸收水分。記得去除所有低於花瓶水面的葉片，且莫將花卉靜物放置在有風的位置。

可能的話，在擺設之前先讓花卉豎立在水中浸泡一晚。每兩天更換花瓶的水可延長花朵的壽命。若是玫瑰，斜切並切開花莖，然後去除低於水面的刺。

若能採用三、五種花卉或水果，將有助於平衡構圖。且愈隨興擺置，愈具有視覺上的趣味。一般的通則是花卉的高度約為花瓶或容器大小的1.5倍。

彩繪食物和花卉，尤其是在夏季時，動作要迅速。保持靜物桌面乾淨，並噴灑驅蟲劑。最好挑選尚未完全成熟的硬質水果，例如蘋果、檸檬、或橘子等硬質水果可保存較久，但梨子或其他軟質水果就會造成問題。

下圖：《給克勞德·薩頓的花》，飛利浦·薩頓（Flowers for Claude Sutton by Philip Sutton），有水果和花卉的油畫靜物。

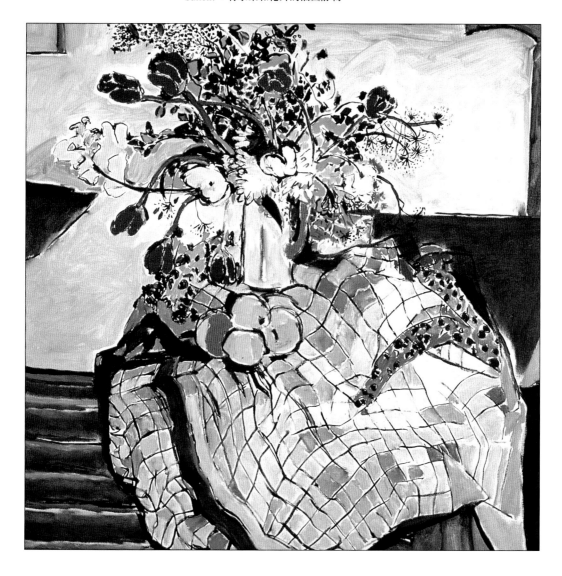

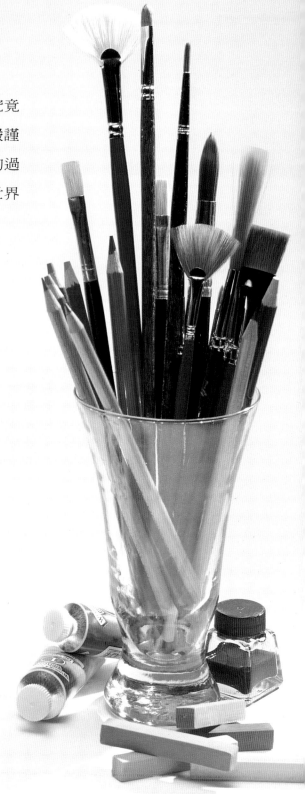

8

延伸技巧

無論選用何種媒材，總有方法可發展和增進技能。究竟
要遵行舊有傳統或採用較近代的技法，對新進者或嚴謹
的藝術家而言，都須親身去嘗試。更深入學習繪畫的過
程，了解顏料所能及與不能及之處，將更能從靜物世界
中得到樂趣。

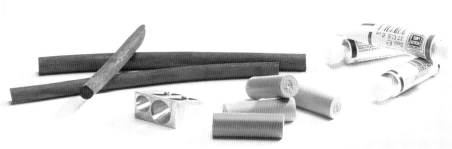

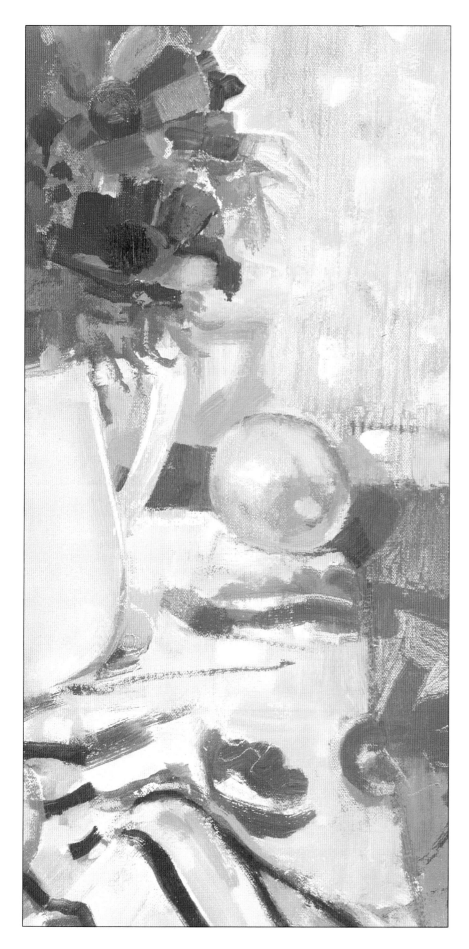

在作品中保有一絲實驗元素，雖有其不利之處，卻不失爲一個好方法。在過程中或許會覺得不滿意而棄置畫作，但從長遠來看，卻優於在一組相同變數的安全公式下繪畫，因爲安全公式往往導致作品僵硬而了無生氣。

刮痕法和刮除

刮痕法，就是將顏料刮除，是林布蘭經常採用的技法，特別適用於油畫中來表現外形和形式（見左圖）。可使用調色刀或畫刀，兩者均能創造出有效的肌理和輪廓。這是一個清楚描繪物體輪廓的方法，也能爲構圖帶進繪畫元素。此技法作用於濕顏料層上以顯露下層的顏色，或重現底材顏色。可用調色刀的側邊刮修大範圍的顏色區塊，而展現其下具肌理的完成層。此外，用畫筆的筆端刻修厚塗的顏料以強調外形，也是常見的技法。髮梳、叉子、或任何堅硬的工具均能用於刮除顏料而創造肌理。不過，盡量避免刮修已乾的顏料層，免得損及畫布。

左圖：《秋牡丹》，彼得‧格雷姆（Anemones by Peter Graham），油畫，局部。使用畫刀創作出橘色布幔上的肌理，並挑出罐緣。

拍打

這個技巧對油畫家相當有用。是當畫面承受過多顏料時，用來減少顏料量而不會干擾下層結構的最好方法。想除去多餘的濕顏料，可用一張新聞紙覆於顏料過多的位置上，輕輕拍揉，直到紙張吸附顏料，然後慢慢剝離（見下圖）。如此一來，顏料中的油質將被吸收，而顯現原先厚塗顏料的變薄版本。接著就可繼續繪畫而不會使顏色變得很混濁。

透明畫法

透明畫法（glazes）是在一層顏料上畫覆另一層薄色彩，因而每一層顏色均能修飾其下層的顏色。僅僅繪上非常稀薄的透明塗層，所以光能穿透而反射回來，進而產生發亮的特質。

覆蓋在透明表層上的透明色彩（見113頁），會使畫作呈現由內發亮的絕佳效果。最好在白色的表面上調色，例如可將玻璃覆蓋在白紙上。此外，強烈反對使用豬鬃豪畫筆：因為軟毛畫筆的效果會好得多。底層的顏色會穿透透明表層反射出來。

用色彩來實驗透明畫法是十分值得的。例如要增加紅色的強度，可先刷濃烈的黃底色，再上紅色的透明塗層：所產生的色彩將更明亮而有光澤，勝於用紅顏料塗抹在相同的紅色上。透明畫法也可用來弱化突然跳脫而太搶眼的顏色。運用中性色彩的透明塗層，即可減低其下濃重色彩的強度。

水性或油性顏料均可用於透明畫法，另有不同的透明媒劑可增加顏料的透明度和流動性。運用粉彩也可達到透明效果，即是用第二種顏色像薄層般塗畫細線條覆在底層顏色上，就會產生視覺上的混頻效果。此技巧可讓藝術家巧妙地改變調子而不會干擾整體的構圖和形式。

下圖：拍打。可用報紙吸附而揭除畫布上多餘的顏料。

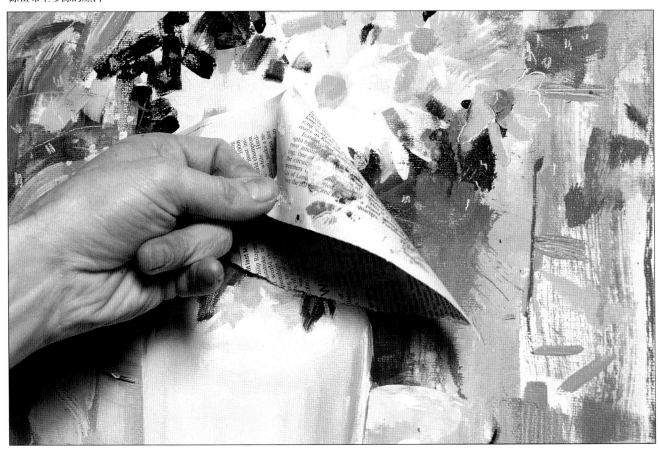

壓克力透明畫法

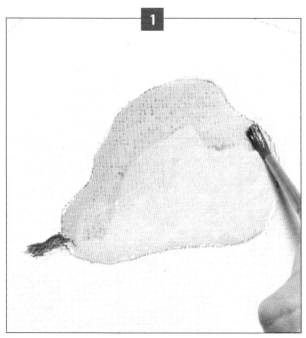

1 底層塗抹淺偶氮黃，停留待乾後，再刷上第一層稀薄的法國群青。

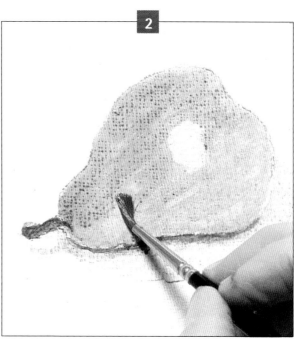

2 塗上另一層透明的紺青，而每一階段都必須停留待乾。即可看到最初的色層透顯出來。

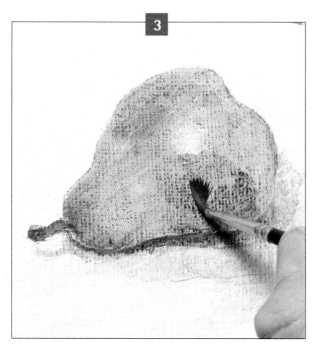

3 暗面部份使用酚紅透明塗層，強化水果的三度空間感。

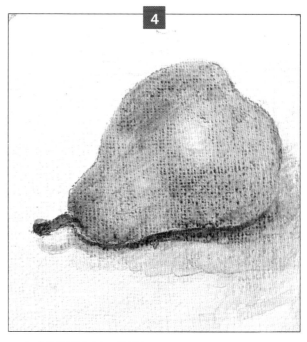

4 完成後的習作展現薄層色彩，賦予水果表面深度和光暈。

灑點

　　若想呈現顏料和筆法的活力，潑灑顏料會是一個很有效的方法（見下圖）。在油畫和水彩畫的初始階段，使用大方筆或豬鬃毫扁筆，以稀薄的顏料有力地壓印在基底上，讓顏料似瀑布般落滿畫面。這是一個能為打底塗料（underpainting）添加動感的好方法。另有一些不同的方法，也可達到灑點效果；包括用拇指刷過舊牙刷或鬃毛髮梳，皆可獲得極好的、隨機分散的局部小點。此外，也可用沾滿飽滿顏料的畫筆輕拍另一支畫筆。

下圖：潑灑稀釋過的顏料以製造效果。

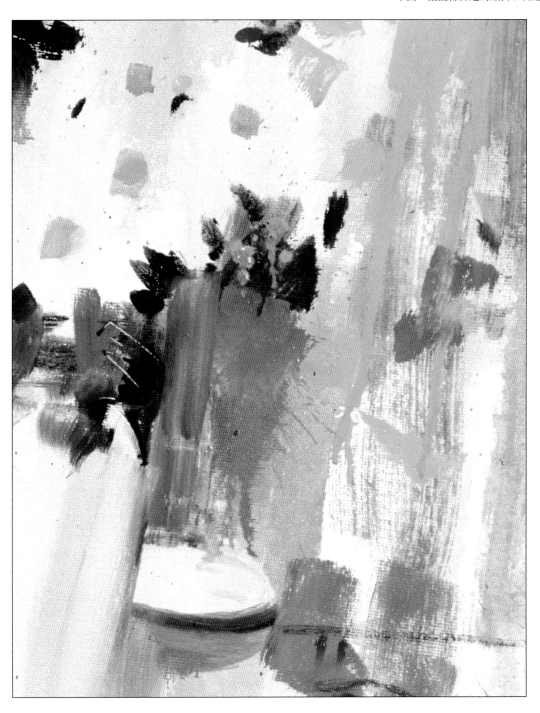

薄塗法

上圖：使用扁鬃毫畫筆薄塗色層，以創造肌理。

　　此乾筆技法稱為薄塗法
(scumbling)，可同時為畫作增添
深度和肌理。是以乾筆薄沾色彩
塗繪在局部的乾顏料層上，而不
完全遮蓋底層色。建議使用如豬
鬃毫之類的耐用筆刷在色層上塗
抹另一層薄塗色。薄塗法有助於
創造豐富的肌理和明亮的色彩及
調子。

反映光線

　　使用白畫布能讓畫作產生明亮的特質。光線會從色層中透顯出來。一個「描畫」物體的極佳方法就是讓打有白底的畫布局部地在適當之處顯露出來。此法對於描繪光線特別有效；透顯的白畫布可強化所有的對比。

　　有些畫家喜為整張畫布上調子，例如赭色或褐色調，並讓這些顏色滿佈而從畫作中顯露出來。使用有色底（colored grounds）反映光線（reflected light）會在整體構圖上呈現強烈的結合效果。

上圖：《草莓》，派圖拉・史東（Strawberries by Petula Stone），使用水彩
透明畫法達成明亮通透的特質。

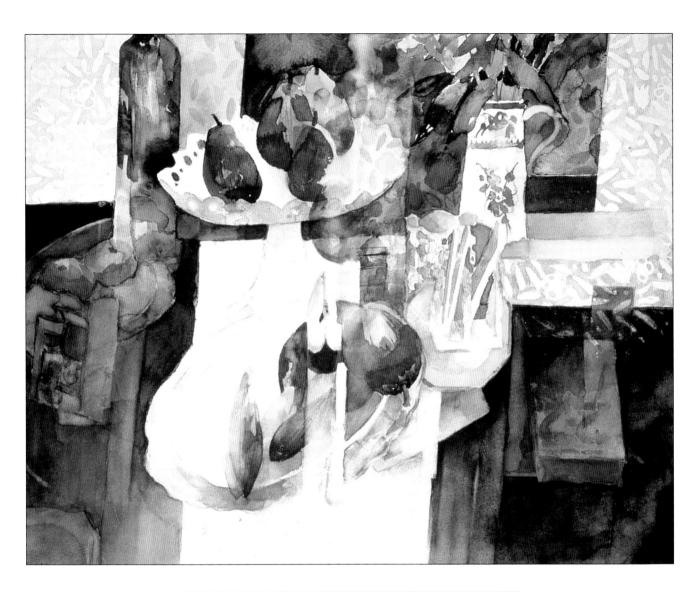

上圖：《紅梨》，雪莉·特拉維納（Red Pears by Shirley Trevena），畫紙的白色部份有助於形成構圖。

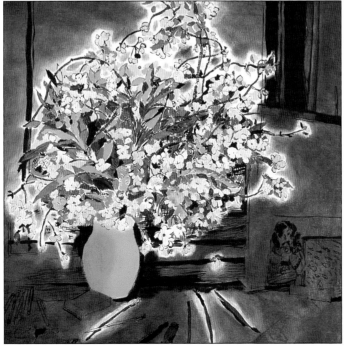

左圖：《蘋果花》，飛利浦·薩頓（Apple Blossom by Philip Sutton），畫布底色從顏料中透映出來，帶來內部的明亮感。

左圖：用手指混色，可得到良好的效果。

下圖：黃盤和檸檬與暗部的紫羅蘭色形成對比。

指畫

雖看似笨拙，但有時手指（見上圖）卻最能完成工作。手指是非常敏感的「工具」，也有許多大師運用手指掌控畫作表面，其中最具盛名的即是李奧納多·達文西和哥雅。手指可柔化線條，並使調子的轉變平順，也可將顏料揉進畫布的紋理。若不想讓手指沾染顏料而仍能保有相同的敏感性，可用棉布緊緊纏住手指，然後像擦拭銀器般地揉拭畫作表面。

活化暗部

建立暗部的色彩可為畫作的沉悶區域帶來活力。補色，位於色相環的相對位置（紅－綠，藍－橘，黃－紫），可互爭光輝。若將這些補色並列，只需一點點就足以產生鮮明的對比而轉變畫面。例如黃和紫就可提振區域的對比（見右圖）。

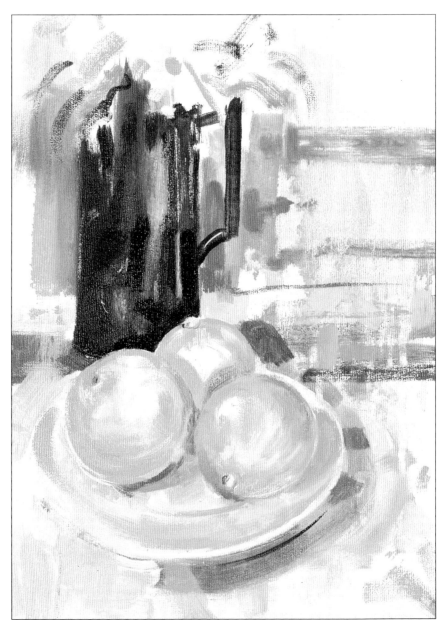

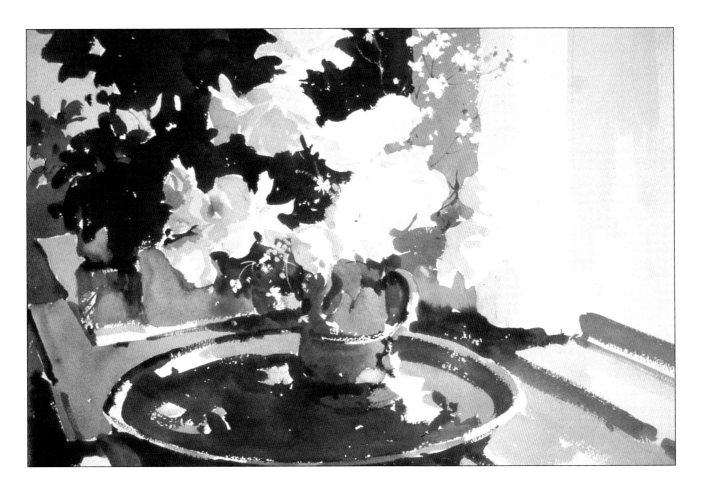

厚塗法

　　混合增厚劑以增厚油畫顏料可創造出令人激賞的肌理：不僅可增加筆觸的重量，也可為肌理帶來活力（見右圖）。似奶油狀的稠度使油畫顏料能達成這些效果。使用速乾的醇酸樹脂媒劑可減低濃稠顏料易龜裂的缺點。若在畫布上塗繪的時間過長，濃厚的塗料易變晦暗而混濁，因此盡可能地計畫好繪圖時的筆觸並保持畫面明淨。

　　結實的鬃毫畫筆，例如榛樹筆，最適合厚重的顏料。畫刀和調色刀是適合混色的工具，也能塗抹顏料創造突起的線條和肌理，髮梳和紙板也能增加厚塗肌理的變化性。在未稀釋的顏料中加入灰泥或室內裝潢師的填料，能產生具細密紋理的稠度。添加細沙能製造粒狀的肌理。可嘗試增添鋸木屑仿製紅糖般的肌理，或以薄木片製作片狀的外觀。

上圖：《白玫瑰＋白鑞盆》，約翰・雅德利（White Roses + Pewter by John Yardley），細緻地運用光線。

下圖：油畫顏料混合增厚劑，使畫家能發展厚重和粗糙的肌理。

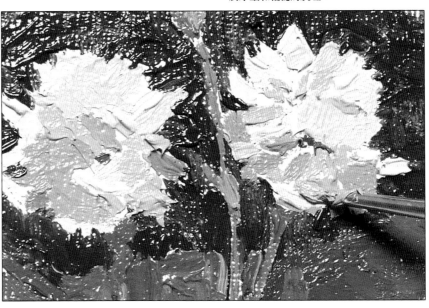

複合媒材

「複合媒材」一詞意指不只使用一種媒材。藝術家可結合墨水、不透明顏料、壓克力和粉彩，並運用每一種媒材的最佳性質。此法具有強烈的表現性，因此最好先逐一試驗各種媒材的不同性質，並了解其限制。複合媒材賦予藝術家極大的表達空間，進而創造震撼的效果（見下圖）。

粉彩加上不透明顏料或水彩，可形成兼容並蓄的組合。而製圖墨水、油質粉彩、鉛筆、炭筆、和炭精蠟筆均值得考慮，藉此可找出適合自己的方法。彩色鉛筆，特別是水性色鉛筆，可和不透明顏料創造對比的肌理。而在壓克力的平面色塊或不透明顏料上使用粉彩，可得到非常好的效果。不透明顏料的表層特別適合粉彩，因為顏料乾後會形成稍微粗糙的表面肌理而完美地留住粉彩。油質粉彩，甚至是油畫顏料，均可用於水性媒材的表層；但反之則不然，因為水性顏料較不易附著在油性顏料上。

使用壓克力打底是諸多油畫家採用的技法。因為壓克力塗層快乾，於短時間內就可加以運用。此方法在彩繪花朵或食物等不耐久之物時非常有用。

下圖：《紅洋蔥》，派圖拉·史束（Red Onions by Petula Stone），混合媒材，在此派圖拉先使用白色油性粉彩防染劑，然後刷上彩色墨水淡彩。洋蔥是以油性粉彩畫成，接著以乾筆薄塗白色不透明水彩而完成整體的表面肌理。

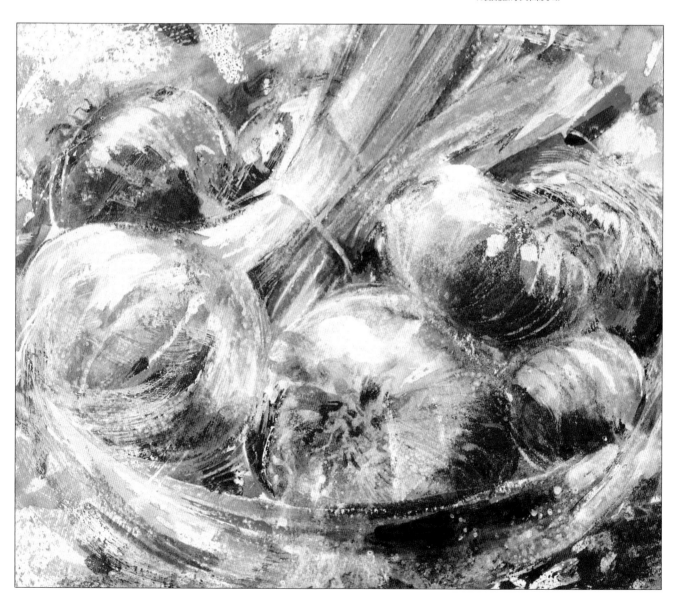

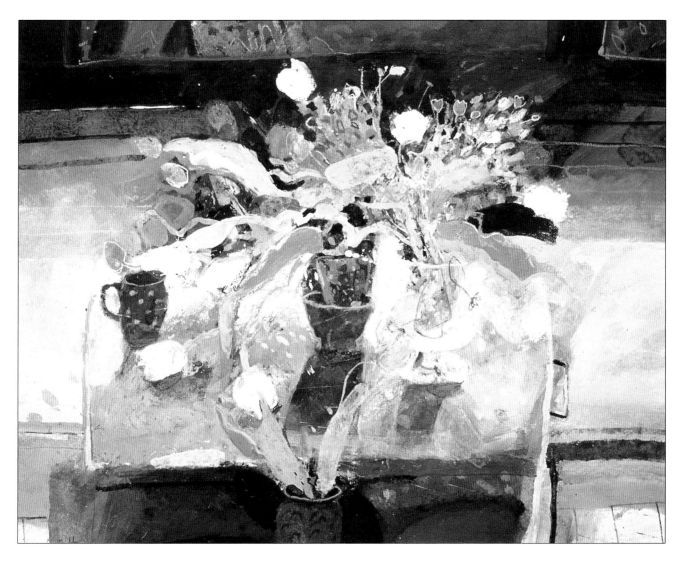

上圖：《白色鬱金香》，珊蒂·墨非
（White Tulips by Sandy Murphy），壓克
力和墨水，並以油性粉彩繪出高光。

左圖：《藍花瓶》，珊蒂·墨非（The
Blue Vase by Sandy Murphy），使用厚塗
技法上顏料。

畫作的展示與保存

藝術應可振奮精神、傳達感情,並使人精神煥發和感覺愉悅。靜物畫雖沉靜,卻默默述說著許多故事。在藝術創作中,展示和裱框可增加藝術品的衝擊力,扮演著重要的角色。

許多藝術家都認為裱框是作品完成之後的事。但須認清一個事實，特別是正在考慮要參與比賽或展覽時，一件完美設計的畫框能讓作品本身更出色，並使觀賞者驚豔。因此，框的線腳和裝幀的類型須與作品達到合一的境界，並應避免產生主、客易位的問題。

裱框

裱框（framing）在選擇線腳或裝幀時，裱框師的專門技術就很重要了。當然，讀者也可自行製作畫框，然後再費力加以染色。但若能找到合意的裱框師，將可獲得極大的助益。彩繪顏料或粉彩時，最好將時間和精力保留在畫架上；若要一力承擔，身兼畫框製造者和畫師二職，將會是艱難且費力的差事。

筆者通常選用至少三吋寬的裝幀，和非白色的裝幀底板。裝幀和不同顏色的裝幀底板可突顯構圖中的特定色彩。

畫框的製作需要精湛的技巧，每一種樣式本身都是藝術品，需要時間才能熟練。一個優秀的畫框製造者就像金礦：所以花點時間多找幾位裱框師，看誰的作品較合己意。可多留意創造獨特設計和裝飾的裱框師。

裝飾線腳的選擇相當多。某些時期的畫框，像是義大利式線腳就擁有豐富的雕刻和浮雕效果，此外還有曲形線腳、平面線腳或反面線腳等。手繪的彩色畫框較貴，但物有所值。

水彩的纖細特性需要精緻且形式和諧的裝幀和畫框。一個展示水彩畫的傳統方法是使用結合線條和淡彩裝飾的寬裝幀。雙厚度的裝幀有極佳的效果，能為畫

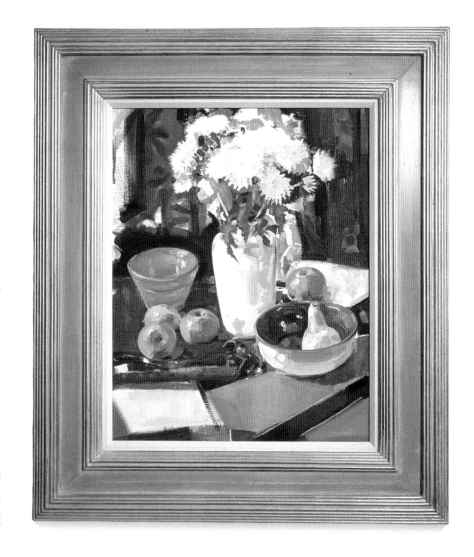

上圖：《裝飾水果》，彼得·格雷姆（Deco Fruit by Peter Graham），油畫，20×16英吋 有金色側邊的「惠特勒」畫框。

作帶來更多的深度。雙層裝幀的優點是強化其窗框效果，而在玻璃下創造出更多深度。請牢記須選用無酸性的紙張和板子。

鍍金畫框非常昂貴，但在畫框上使用金或銀箔確實能達到極佳的效果。也有較低廉的選擇，例如銀色或金色的金屬薄片，也能讓畫框展現相似的光澤。不過要切記畫框必須適合畫作最終懸掛處的環境，故須小心考慮樣式。畫作的新擁有者通常會重新裱框。

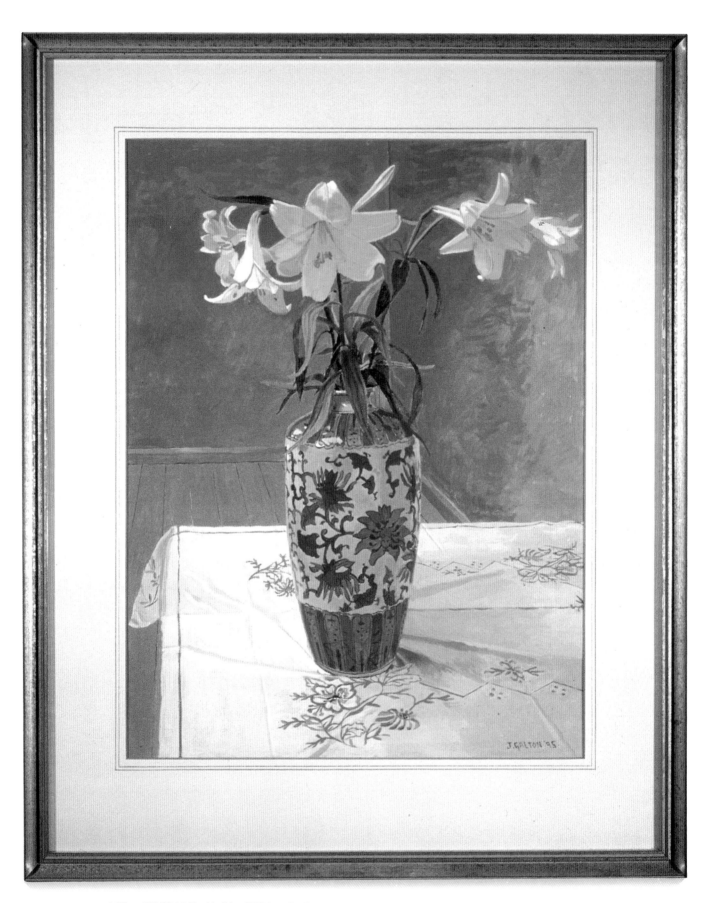

上圖：《藍花瓶中的百合花》，傑瑞米‧高爾頓（Lilies in Blue Vase by Jeremy Galton），油畫，20×15½英吋，以線條淡彩裝幀、玻璃、和金框來裱框。

通常採用細木條或帆布條為油畫裱框，可達到和裝幀相似的效果：隔開畫布和畫框，讓整個裱框後的畫作擁有深度感。

用於裱框的玻璃，厚度通常為1/8英吋。有些藝術家會為油畫作品覆上玻璃，避免畫作受損或受到環境影響。但實際上油畫並不需要玻璃來呈現最佳風貌。

展示

欲將畫作懸掛於牆面時，可考慮以群組方式和環境結合。挑出可反映建築特徵的畫框形式，並以傢俱的邊緣做為選擇懸掛畫作寬度的參考依據；例如，畫作符合側板的寬度。懸掛時最好讓畫作的中心保持在視線水平上。

基本上有兩種懸掛方式：一是對稱有序的方式，一是隨性不拘泥的形式。幾何秩序排列是將所有作品水平一字排開，中間取出一定的間隔。或採方形排列，讓所有畫作的邊緣排成一線；這是所有畫作均為相同尺寸時，最好的懸掛方式。因為縱列的圖畫可強調房間的高度，而水平橫列的畫作可給予房間更大的寬度。

懸掛非正常形狀的畫布，或填掛窄牆時，較適合隨性的方式。嘗試找出最吸引人的方式。大型作品需要空間喘息，而小畫作則適合群集懸掛。

避免將畫作懸掛於暖器上，因上升的溫度會讓畫框變得太乾而翹曲變形，而畫作本身也易受損。一般來說，不該將畫作懸掛於直射的陽光下。

下圖：《耿西玫瑰》，彼得‧格雷姆（Guernsey Roses by Peter Graham），油畫，26×32英吋，四邊飾有金框的手工製深槽型畫框。

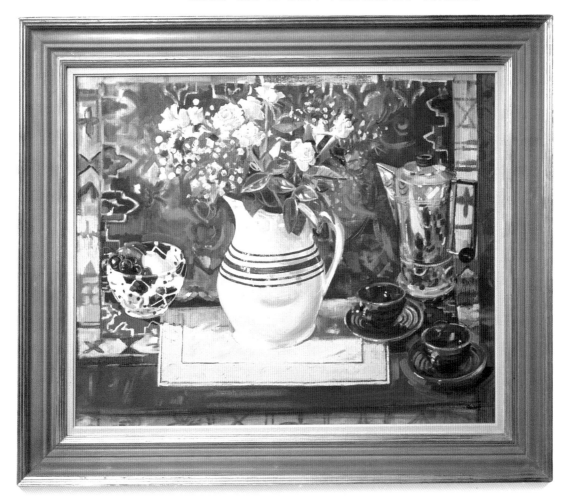

保存作品

　　裱框的畫，不展示時會占據相當大的空間；若保護不當的話，也易受損害。若打算存放一段時間的話，可用氣泡袋包裹；既可保護也能將作品隔離。將畫存放在家中乾燥之處，保持恆溫，且最好不要有太多人來來往往，如此才能防止撐具和畫框變形、長霉或其他意外的損害。車庫非適當之處，尤其是在寒冷冬天之時。

　　藝術家會到處懸掛作品，所以可以一眼就分辨出他們的住處。懸掛展示讓畫作只占據牆面，而且此作法還另有附加價值：會有更多人能看到這些畫！

下圖：《圖書室》‧維拉諾‧尼可拉斯（The Library by Nicholas Verrall），畫在畫板上的油畫，完美彩繪的室內靜物畫。

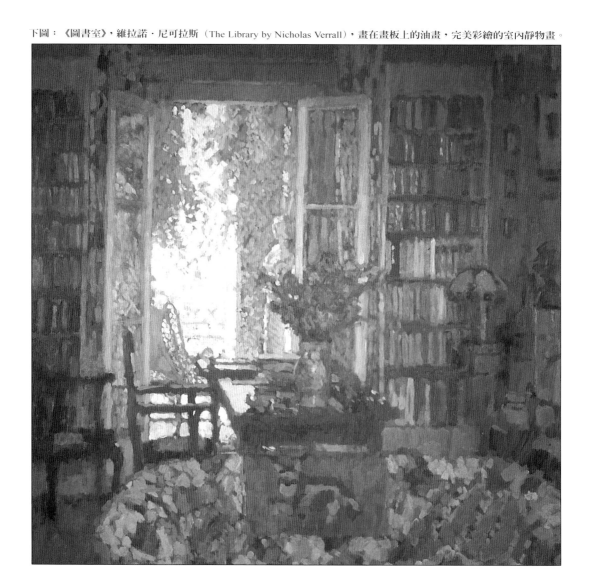